數下去，劉家輝、鄭少秋、石磊、狄龍、恬妮、蕭芳芳等等，我當時真沒想像過，盧玉瑩就能夠在這些人的私密空間裏，拍攝到他們非常不一樣的人生百態。回過來想，這本《電影人》相集，能散發出這麼不平凡的氣質和嶄新角度，絕不是黑白照片的效果，而是盧玉瑩本人，巧妙地用了她的方法，潛入這些人沒設防線的時空，搶捕了這剎那的真實人性。

電影是光影結合的藝術，銀幕上，光影閃熠共舞結果呈現了畫面。在攝影來說，光，是照明物體，渲染視覺色調細節的能量，影是光線不到，製造立體輪廓的陰暗部分。對幕前幕後的人而言，我們在我們的世界裏，也有光影對照的分別。光，是公眾眼裏的自己，影，是內心世界的自己（有時候，可能這個自己連我們都不認識）。有意思的是，盧玉瑩，把我們隱藏在背後的「影」都捕捉出來，每當看到我自己在攝影集裏捂面惆悵的表情，也不免會心微笑，我記得照片裏的我這樣說：「這應該是我最後的一部作品。」那是《蜀山》剛殺青時的感言。

如果問我盧玉瑩厲害的地方在哪裏，我會說她就是把我們的「影」都刻在她的膠片裏，她是影的捕捉者。

如今，照片裏的人，有些已離我們而去，有些從當年青絲已變成一頭白髮，或浮沉人海；或仍斧鑿耕耘；或頤養天年，回看照片的他們，不免心頭興起一個好奇念頭，可否讓他們在自己的照片裏，寫下他們當時心裏在想甚麼？

時間一晃就 35 年，這影集已數次再版，現在這一版由我寫序，十分榮幸，同時神遊故地，雖沒當年那種即今即古的奇幻感覺，但也深有重蹈舊地履跡，感慨不淺的情懷。

今年是 2020 年，撰寫此序之際，正席香港社會經歷各種艱巨的考驗，電影界亦處於變幻不定的困境，看《電影人》，知道香港電影工作者，有血有肉，有苦有樂，大家都從低劣條件下走過來，往前走未必短時間內能容易踏平崎嶇，但以香港人靈活變通的特性，具備獅子山下同舟人精神，用真情耕耘心田，以艱辛努力開拓無窮領域，讓我們這一代，聯同將來每一代，承繼前人，薪火相傳，寫下那不朽的名句，香港電影。

2020 年 3 月

# 自白

## 盧玉瑩

人算不如天算，世事總是出人意表！今時今日我在安享晚年，竟然死水灘也起波濤；事緣年前與一位年青人，他是我的學生，叫張溢軒，談及我死後處理遺下的照片問題，也說早在八十年代已把我第一版的《電影人》存檔，提議可在臉書發佈。我一向「縱容」年青人，就如 2005 年吳文正要再版《電影人》時，我完全置身事外，讓年青人為所欲為！就這樣，《電影人》一幅一幅的黑白照便在臉書的「盧玉瑩映像」專頁重現江湖；想不到這些陳年舊照放到網絡平台後，竟然引起很多關注，好些年青人和傳某爭相追訪，更有出版社提出第三度刊印這書，與第一版足足相隔 35 年！

驀然回首，年青時熱愛電影；只因我有相機，對攝影有點兒興趣，便被指派負責拍照配合出版，推動香港電影文化。為了推介電影工業的幕後工作者，我於 1979 年在《電影雙周刊》開始了一個攝影專欄：〈曝光人物〉，以人像攝影，把電影工作者一一介紹。〈曝光人物〉立刻被圈內人關注，1985 年，徐克和施南生的「電影工作室」更把〈曝光人物〉上的照片結集成書，那就是《電影人》的第一版。

20 年後的 2005 年，「文化葫蘆」的吳文正找上門，希望再版《電影人》，那時我已淡出文化界，退出電影圈，再版一事，只為完成年青人的出版計劃，與我無關，就是做前行者該做的；再 14 年後的 2019 年，「非凡出版」的編輯經理梁卓倫竟然再度提出重新刊行《電影人》，於我一個 70 歲老人，本來無驚無喜，只因有些人很想擁有一本《電影人》，那麼，何樂而不為？做我可以做的，盡我的人事而已，然而為心仍存懊惱，畢竟香港還有很多可愛可敬的電影人，我總覺欠他們一張照片。

在我踏入佚我以老之時，張溢軒的無心推波，使我有機會接觸到一班年青的媒體人，有來自北京、廣州、深圳和台灣的，他們都是為了那輯《電影人》的照片而來，訪問我這位過去／過氣的攝影人。他們令我想起，我也曾像他們熱誠投入自己喜歡的工作那是多麼痛快、多麼充實！又，配合今次重新出版，編輯要求我為每幅照片寫一小段文字，使我和相中人再次重會；久別重逢，別有一番滋味，特別其中一些經已往生，更添惆悵……

在這裏，我誠懇感謝那些被我拍攝的人物、刊登照片的《電影雙周刊》、願意出版《電影人》的機構、幫我寫序的朋友，以及一直默默支持我的家人和朋友！謝謝！

## 1981 年

| | | |
|---|---|---|
| 044 | 石天 | Dean Shek |
| 046 | 成龍 | Jackie Chan |
| 048 | 林子祥 | Ah Lam |
| 050 | 林青霞 | Lin Ching Hsia |
| 052 | 姚煒 | Yao Wei |
| 054 | 惠英紅 | Hui Ying Hung |
| 056 | 劉永 | Liu Yung |
| 058 | 鄧光榮 | Allan Tang |
| 060 | 鄧寄塵 | Tang Kay Chan |

## 1982 年

| | | |
|---|---|---|
| 062 | 午馬 | Wu Ma |
| 064 | 林正英 | Lam Ching Ying |
| 066 | 洪金寶 | Samo Hung |
| 068 | 高雄 | Ko Hung |
| 070 | 麥嘉 | Carl Mak |
| 072 | 曹達華 | Cho Tat Wah |
| 074 | 曾志偉 | Eric Tsang |
| 076 | 韓國材 | Han Kuo Cai |

## 1983 年

| | | |
|---|---|---|
| 078 | 李修賢 | Danny Lee |
| 080 | 李海生 | Li Hoi Sang |
| 082 | 夏文汐 | Pat Ha |
| 084 | 陳立品 | Chan Lap Bin |
| 086 | 劉德華 | Andy Lau |
| 088 | 鄭文雅 | Olivia Cheng |
| 090 | 鍾楚紅 | Cherie Chung |

幕 —————— 後

幕

前

「一個如波叔般經歷數十年藝術生涯的老藝人，可說是飽歷興衰卻又屹立不倒了。」

——摘自《電影雙周刊》第 55 期，
編輯梁吉照悼念梁醒波，1981 年

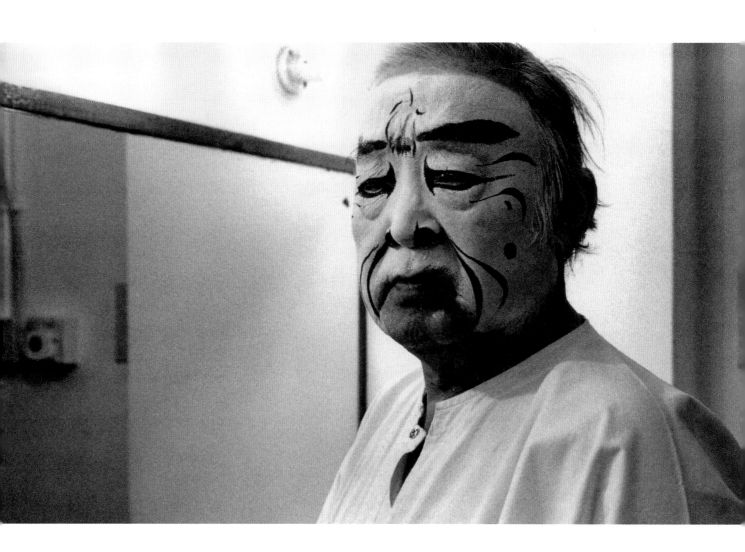

# 梁醒波

演員

*Leung Sing Bo*
**Actor**

提起波叔，我愛上的是兒時看「仙鳳鳴」粵劇戲台上的梁醒波，他表演認真嚴謹，是一個出色的文武生，大異於他在電影的鬼馬逗樂模樣。當然，波叔在黑白大銀幕上鮮明諧趣的形象也是十分討好。後來，他在小螢幕上晚晚陪伴我們，令到全香港晚晚歡樂。他全身全心把自己貢獻出來，功德無量，並成為第一位榮獲 MBE 勳銜的演藝人！

那天，我竟然有幸在大會堂後台化妝室見到波叔！因為準備演出，後台氣氛異常靜寂，波叔獨自孤坐，專心讀劇本，誰說波叔愛爆肚（不跟劇本，隨意改動對白）？波叔是個專業演藝人，他知分寸。這是粵劇演出，不是無綫電視的《歡樂今宵》，不是 TVB 的木人巷，他不需要搞氣氛，所以這裏沒有他的笑臉！

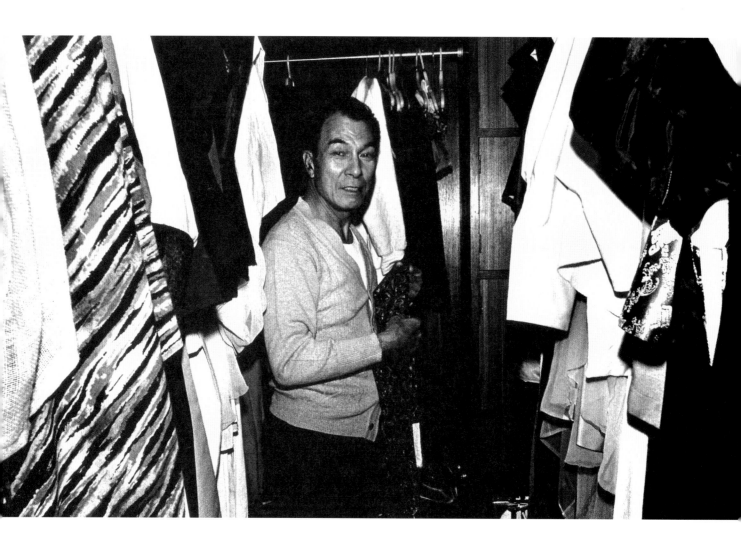

「其實我甚麼角色都喜歡，只要不似自己就可以。」

——摘自《東周刊》訪問，2009 年

# 石堅

演員

*Shek Kien*
**Actor**

石堅叔，天生異相，英偉兇狠，想也想不到他最初是當化妝師，多麼溫柔的工作！天生其貌必有所用，那就成就了胡鵬導演的《黃飛鴻》系列中的「奸人堅」，堅叔背負了奸人的乞人憎沒三十年都總有十幾廿年，終於在 1975 年因加入電視台，才有機會展現真面目真性情；和顏善目的堅叔，得到觀眾的喜愛，更得到行內人的敬重。我大膽叫他做「二合一」，他合夕惡和善良、兇狠和溫厚於一身一面，很難想像他那發出令人心寒的奸笑的嘴巴，緩緩吐出的是溫柔話語，我很幸運有機會聽過，那語調那節奏，是美的經驗。

記得那次在片場的更衣室遇上了他，沒有預約，舉機便拍下一張很隨意的照片，不是明星，而是一個人物，一個贏得敬重的演員。

「你不要介意以前的光輝或失落，失敗過就算拿經驗，成功過就算享受過，我們要面對的是未來，要完成的是今天的工作。」

——摘自《香港電影導演大全 1976 —— 2013》，2014 年。
原文引自《大紀元》網頁訪問，2004 年 2 月 5 日

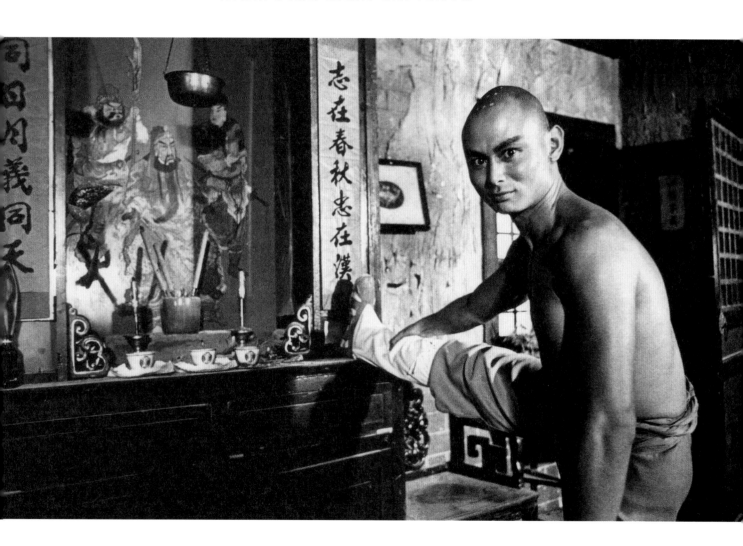

攝於 1979

# 劉家輝

演
員

*Liu Chia Hui*
**Actor**

劉家輝，天生武打明星，有樣貌有身材，遇到武打片興旺時機，遇上有武術真功夫的導演劉家良，盡得天時地利人和的好機緣，他就這樣成為紅極一時的武打明星！1978 年劉家良師傅的《少林三十六房》，要他剃了個光頭，塑造「三德大師」的角色。自此，劉家輝成為亞洲最英俊的光頭，成功吸引中外影迷，特別日本女影迷更為狂熱。這位光頭武打明星就一直保持這成功的形象。

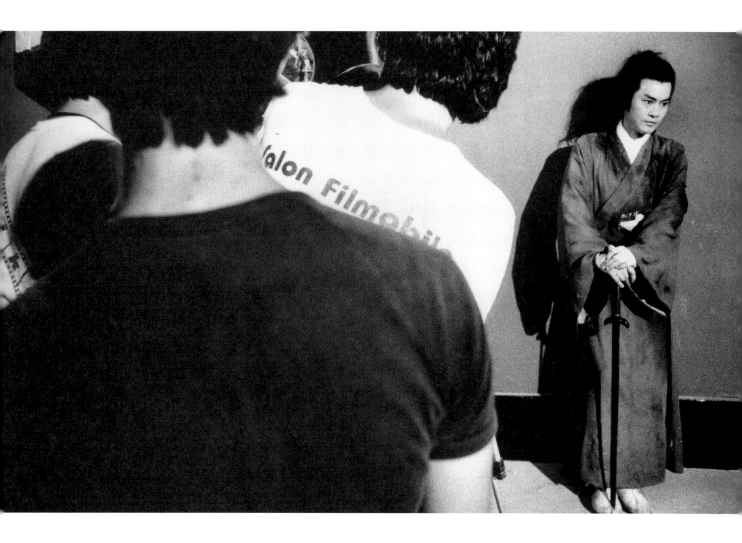

「對我來說，有幸在演藝生涯中出演金庸筆下兩部的武俠作品，簡直是一大轉捩點，出演《書劍恩仇錄》後才讓我的演藝事業有一大跳升，並提高了我的形象與位置，確實是我的幸運。」

——摘自《明報月刊》，2018 年 12 月號

# 鄭少秋

演員

*Cheng Siu Chau*

**Actor**

鄭少秋把金庸和古龍的武俠小說變得更美好，是事實！想來不知是鄭少秋要感謝兩位小說家的造就，還是兩位小說家要多謝鄭少秋的演活！總之，天時地利人和，在七八十年代，武俠電影、電視劇就由鄭少秋這位風度翩翩、英姿颯颯的大俠豐富了東南亞華人世界，滿足了不少女人的遐想。鄭少秋的大俠造型，連男人都要讚頌，金庸親譽：螢幕俠士，颯颯英姿，家洛無忌，入人夢中。黃霑為他舞劍的美而為文。說真的，我們應該多謝王天林，若不是他把鄭少秋從失意的粵語影圈，帶到無綫電視擔扛演出《書劍恩仇錄》這齣電視劇，我們就沒有這位令人魂牽夢縈的大俠！這位大俠經已是我們的集體回憶！是屬於大家的！

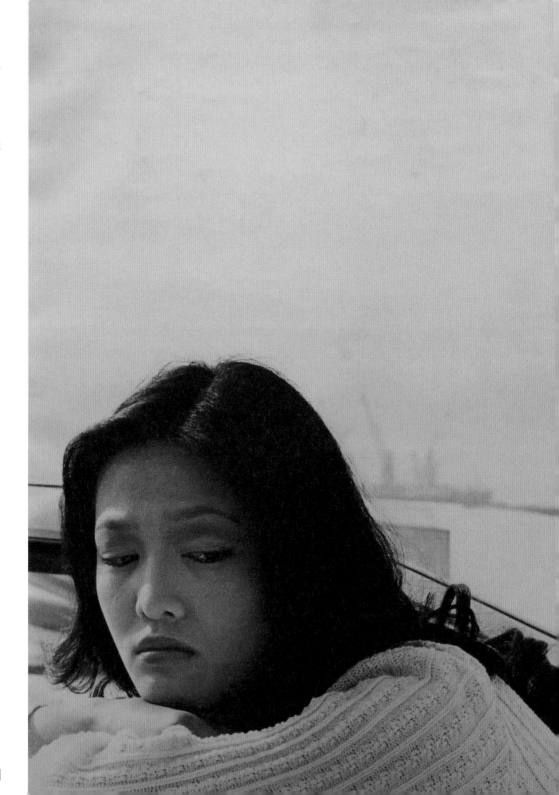

「我想做個好演員，
但沒想到出手段，希
望自己學。」

——摘自《電影雙周刊》
創刊號，1979 年

# 鄭裕玲

演員

_Dodo Cheng_
**Actress**

哎呀！替鄭裕玲拍照是因為要利用她當時的號召力，作為《電影雙周刊》創刊號的封面，責任重大，不無壓力，當時 Dodo（尚未有 Do 姐的尊稱）在電視界初露光芒，形象清新，演技出色，即時成為導演們覬覦的對象，大家都期望她跟無綫電視的合約快快結束，好讓她從螢光幕走上大銀幕，她將會是未來的最佳女主角；大家的眼光都對，Dodo 後來真的沒有讓他們失望，奪了視后和影后等榮銜獎座，創下驕人佳績。

記得那時我駕着我的寶馬 2002 到尖沙咀海防道接載她，她真的與別不同，自然樸素，就一件白毛衣，配牛仔褲波鞋，很對我的胃口，其實那刻我還未知怎樣影，到哪兒影，很快我便想到就近一個好地方，海運大廈頂樓露天停車場，在空曠無人的空間，我們相對無言，她不知我想甚麼，我也不知她心想甚麼，於是我叫她俯挨欄杆，一拍即成，然後送她返家，我只記得我們沒有幾句交談，我們那時尚算入世未深，未沾俗套，不屑阿諛奉承，不愛虛偽客氣，我心只想着趕回家沖印照片交差。

「這一行是要靠自己的，你學習別人的演技是沒有用的，是要
靠自己去揣摩。 所以不能說學別人做戲，沒辦法學的。」

<p style="text-align:right">——摘自《香港演藝人協會專訪》，2019 年</p>

# 謝賢

演員

*Patrick Tse*
**Actor**

謝賢，是由粵語片走到國語片，從電影大銀幕走到電視螢幕的大明星，香港首席小生，紅遍東南亞和台灣。眼看他瀟灑拖着黑白的嘉玲和江雪，換上彩色的蕭芳芳和甄珍，他的俊朗、佻達、自信、風度、品味加上演技，征服銀幕上下的女性，成為五、六、七十年代的時代偶像，四哥由五十年代便是影迷王子，獨領風騷，他借勢建立一個「笑傲江湖」的豪邁形象，既討人喜歡，又深入人心，我從未有意圖或企圖找這樣的大明星拍攝，那次在無綫電視錄影廠偶然碰到這位大明星在拍《天虹》，他坐在那裏輕輕鬆鬆，只是隨意招呼一下，我覺得這就是真的「謝賢」，永遠的「謝賢」！

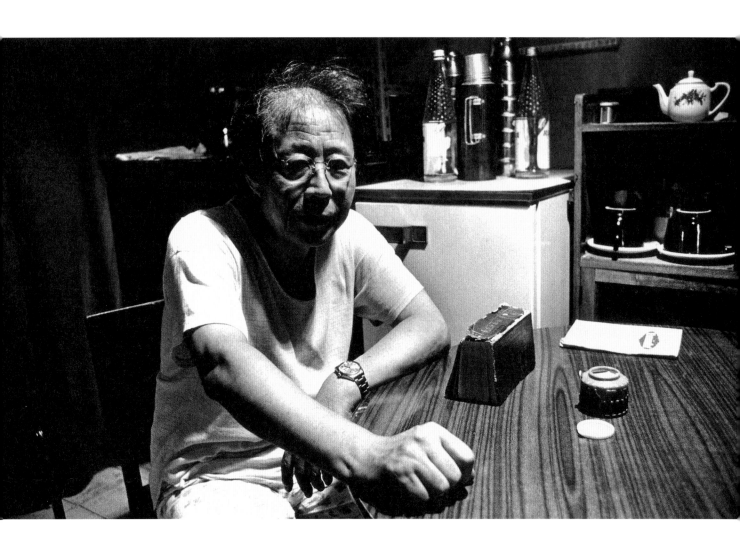

# 石磊

演員

石磊叔是實力演員，那年方育平初踏電影圈，第一部作品是他熟悉的寫實題材，叫《父子情》，找來石磊叔飾演主角父親，當然是聰明之選，一個沒經驗的導演，得到一個經驗豐富的演員，自然助益不少。記得那天他們在一個屋邨單位進行拍攝，石磊叔早便就位，靜穩如山，周圍的工作人員各忙各的，一動一靜，對比強烈；石磊叔信心十足，多少年經驗的積聚形成一個氣場，燈光就凝聚在那裏。

「為甚麼別人演戲就演『玉女』，我演戲就成了『肉彈』，這些混賬糊塗的編劇和導演，又未看過我演戲，憑甚麼就認為我只能酥胸半露。」

——摘自狄娜自傳《電影：我的荒謬》

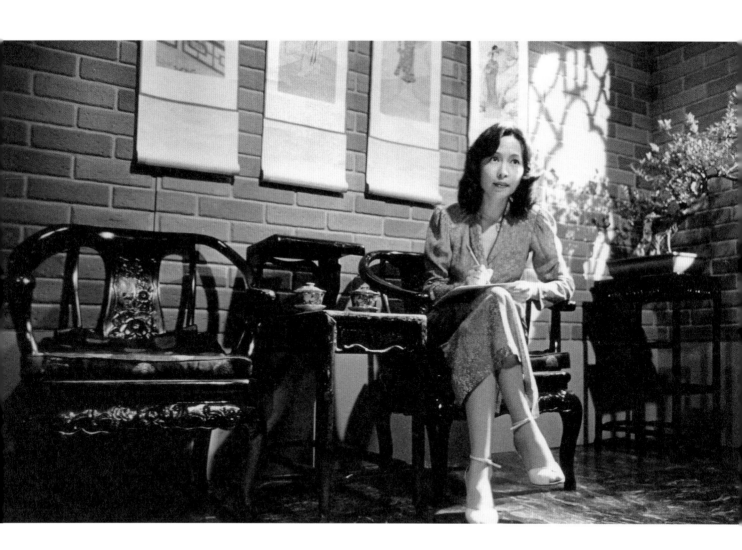

攝於 1980

# 狄 娜

演
員

*Tina Ti*
**Actress**

Tina，真正的大美人！

貌美，多的是；皮膚嫩白，也不少；溫柔細語，很多吧；睿智宏達，較鮮矣。而 Tina
兼備以上優質，極為難得！我身為女人，面對她也覺得魅力沒法擋！和她吃一頓飯，
吃一個下午茶，簡直如沐春風，是一種享受！記得在中環文華酒店，她輕柔的和我談
美容論大業，我瞪着眼前這個女人，像一個披着傾倒眾生的女體的男子漢，她要製造
傳奇，她要成為奇女子，她生下來就注定不平凡，她不肯平凡，她要為所欲為，要達
到目的，她成功了！她成功成為了奇女子，她成功譜寫了一個傳奇！

我不喜歡約她造像，怕跌落「明星相」的框框。知道她在麗的電視錄影《細說當年》，
便跑上廣播道麗的電視錄影廠等候……幸好廠景有那幾幅仕女圖，成就了這幅「美女
相」！

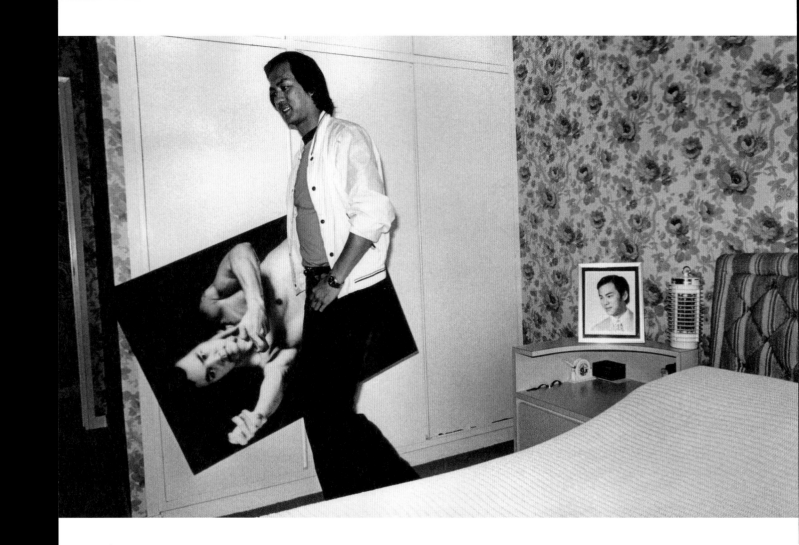

「演戲也像做人（飲湯），我們天天飲湯，有時飲靚湯，有時
飲普通湯水，靚湯如果日日有得飲，當然求之不得，但間中
有得飲，也值得開心了。」

——摘自《工商日報》，1982 年

# 狄龍

演員

*Ti Lung*

**Actor**

狄龍是大明星，當時生活在邵氏影城，生活的意思是住在邵氏影城的宿舍，工作在邵氏影城的片廠。片廠我去多了，卻未見識過大明星的家，所以相約要求到他的宿舍拍攝。記得當年他用很有型的吉普車到影城門口接我。那是我第一次乘坐這樣顛簸的車，十分不適。

當然，他的太太陶敏明在場招呼，沒有其他人，很靜。狄龍大哥不多言，凜然在前，我環顧屋內，發現有很多狄龍大哥不同大小，彩色黑白的造型照。我腦筋一動，膽怯怯的指着一幅黑白、展肌的巨型照片說：「你可否拿着這幅巨照隨便走動？」和善的狄龍大哥很合作，真的拿起那幅巨照走遍全屋。可惜我還是找不到特殊效果，正有些失望，有些失措時，他走進了睡房！我當堂眼前一亮，花牆紙，花床布，還有一個放在床頭的相架……我就按下我的相機快門了！最想不到的是多年後，我們竟然一同合作《英雄本色》。

「作為一個演員，無論甚麼都應該演，演得多才有進步，若老
是演同一類型的角色，是沒有意思的。」

<div align="right">——摘自《香港工商日報》，1969 年</div>

<div align="right">攝於 1980</div>

# 恬妮

演員

*Tian Ni*
**Actress**

這位蘇州美女 1964 年已開始拍電視劇，演技得以磨練。後來加入邵氏成為「大明星」，沒錯，是「大明星」。當時邵氏總會把旗下的明星塑造成高高在上，光芒四射的大明星。就是艷星也有大明星的氣派！

恬妮於 1974 年被李翰祥看中她特有的狐媚，要她演《金瓶雙艷》的李瓶兒，艷驚影壇，從而奠下「艷星」形象。眾目得見的是她媚嫵作態、濃妝艷抹的大明星模樣，在邵氏片場我有機會看到大明星的真面貌，我看到真的「美麗」，真的「自己」。那次只是偶然經過化妝室，驟見這位蘇州美人獨坐室內，那身旗袍，那頭光滑，那份雅樸成了永恆的美。想不到她退出影壇後都是這身打扮，這個形象。

「做明星，久不久便要有變化，要創新才有新鮮感。」

——摘自《華僑日報》，1985 年

# 徐少強

演員

*Tsui Siu Keung*
**Actor**

徐少強，天生的「大俠」，身形高大，聲音雄厚，具備「大俠」的條件。當年他在五台山（廣播道）耀武揚威，為麗的電視「強攻」無綫電視，成為一時佳話。

這幀照片是譚家明在拍《名劍》時於片廠拍下，徐大俠被吊威也。試想在一個惡劣的環境，被吊在半空，多難受！所以當演員真不易，有苦自己知。難得見到大俠落難，當然機不可失！

「究竟自己是否真的喜歡電影呢？每當想到這個問題，內心便感到有點無奈和不公。」

——摘自《電影雙周刊》第 34 期，1980 年

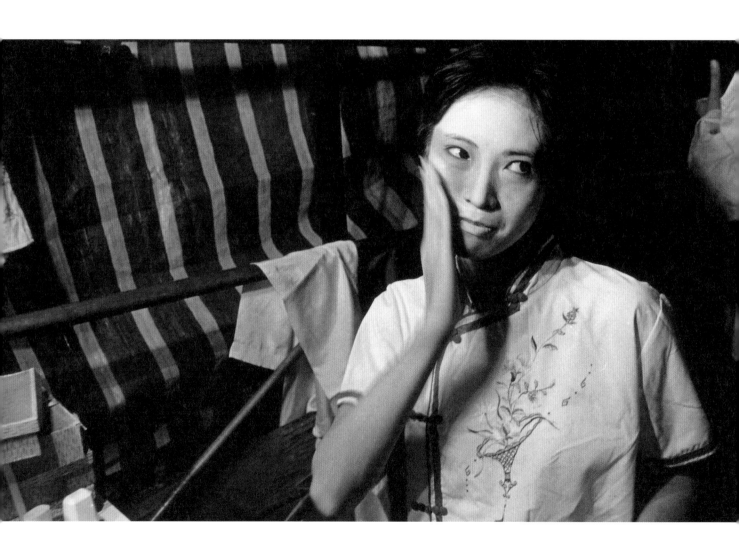

# 蕭 芳 芳

演員

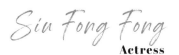

蕭芳芳是我中學時期喜歡的一個粵語片明星，因為她高佻、有品味、有型格。她住在我家附近，雖不常碰見，但亦曾一同站在巴士站等巴士。她秀麗出眾，明慧過人，令我死心塌地的喜歡她。後來她的長進和成就更叫我加倍欣賞！她學成歸來，展開電影事業。一個成功的故事，叫人振奮！

許鞍華找她演出《撞到正》，我的機會來了！去到現場，氣氛並不輕鬆，可能是配合該部電影吧！因得知芳芳對鏡頭很敏感，很介意照片出來的模樣，使我更添壓力，擔心她會逐我離場，幸好她對我戒心不大，可能她對《電影雙周刊》有一定信心吧！那時我們還未合作香港電影金像獎，記得該是 1982 年第二屆香港電影金像獎，我是籌委會副主席，她擔任大會司儀。

在黑漆環境，我見到一個專業演員怎樣與衆人合作，而不是耍大牌。專注和導演溝通後，在埋位之前，她又再到鏡前自行補妝。為了拍到鮮為人見到的芳芳，我冒險進行埋身戰，一「拍」而就，她似乎沒有擔心我拍攝的效果，後來也沒有問她的意見，反正沒有收到投訴，我又闖關成功！

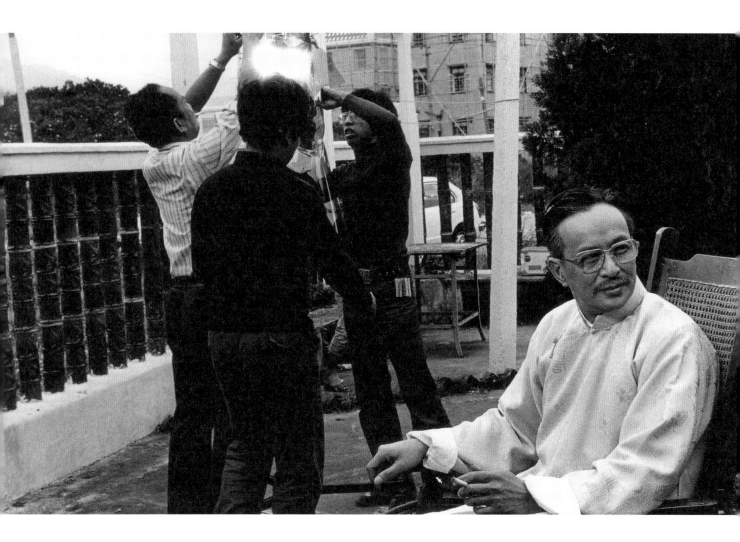

「觀眾對我,愛過、恨過,我還怕甚麼?我演的角色,千變萬
化,毫不單調,怎會厭呢!」

——摘自《工商日報》,1985 年

# 關 海 山

演員

*Kwan Hoi San*
**Actor**

蝦叔縱橫影視兩圈，演出的角色，參與的作品，應該多至三百多部。雖然他大多是當配角，但片酬卻是最高，被譽為「金牌配角」。影視圈最為現實，錙銖必較，只會給你該值的身價。相信任何製片和蝦叔洽談合約時都心裏有數，不敢討價還價。人是有價的，蝦叔的價是人定的，即是證明蝦叔被肯定，證明他的演技厲害，是一部作品不能或缺的。這便是價值！蝦叔是演藝界一塊寶！

「我總覺得我做人之道，我要盡自己的力去做一些對人有益的
事，我會緊守崗位。」

——摘自《電影雙周刊》第 29 期，1980 年

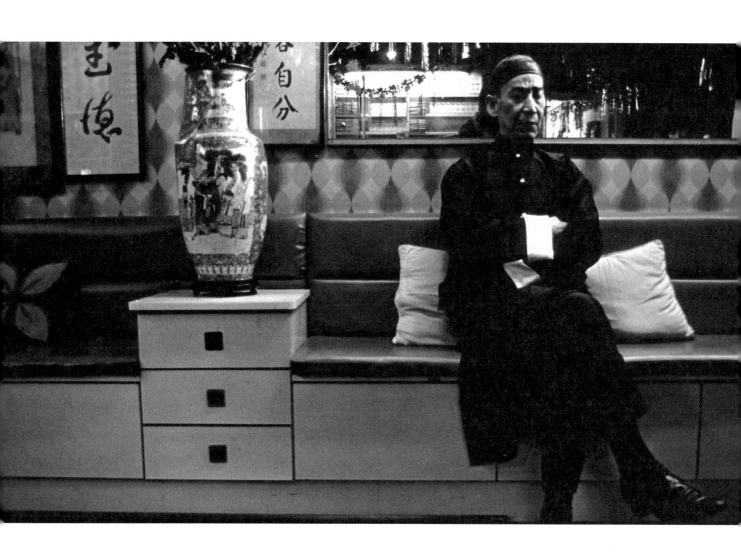

# 關德興

演員

*Kwan Tak Hing*
**Actor**

我常跟人說：關師傅的臉就是一個「忠」字！十分具象！關師傅瞪眼欽容，屏氣凝神，挺胸直腰，形成一股正氣！不知是否他天生異樣，以至他沒有選擇的可能，只得一途？一定要行得正，企得正，做得好？難道真的是天降大任給他，要他創作 77 部《黃飛鴻》系列電影，以圖教化眾生？要他開設醫館，以期治傷救人？要他遠赴美國義演募款，以作抗日救國？要他開展老人服務義工，以望造福老年嗎？上天真的沒揀選錯誤，關師傅完成了所有任務。我們敬重的關師傅晚年接受訪問時也表示「不枉此生」！

聽說關師傅年輕時醉心編劇和寫作，更寫了一篇長篇小說，惜沒有得到出版的機會。我們雖然看不到，但我們可以看到關師傅這本精彩的巨著！

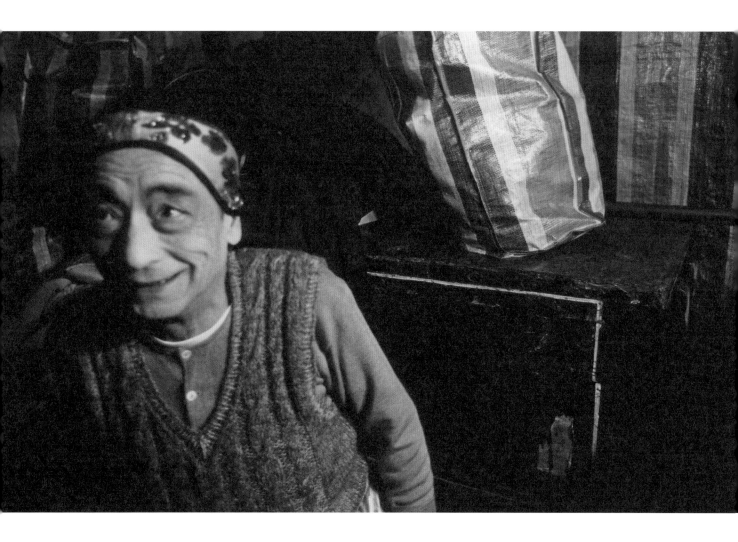

「我覺得他是個很獨特的人物,自從在粵語片被定型後,從來沒人打算給他演其他角色,而我有幸竟然趕及在劉克宣有生之年,賦予新的生命,令現在的人記得他演過這個好爸爸,總算是有意義的事。」

——摘自《明報周刊》甘國亮訪問,2017 年

# 劉克宣

演員

*Lau Hak Suen*
**Actor**

劉克宣可算是惡人之最,由於他長相兇惡,當他從粵劇老倌轉向電影發展,便被導演認定是反派角色,一演便演了五百多部電影,做了五百多個惡人,有誰可和他較量?他是惡人之王,惡中至惡!

1980年,許鞍華請了他反串演出,在《撞到正》的拍攝現場,我偶然捕捉了他慈祥的一面,難得!

——摘自《電影雙周刊》第 117 期，1983 年

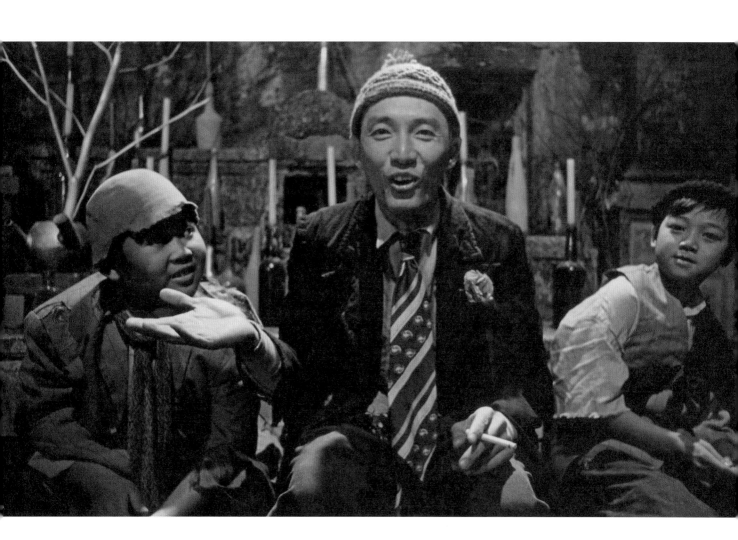

# 石天

演｜導｜監
員｜演｜製

*Dean Shek*

**Executive Producer, Director, Actor**

石老板，是新藝城的三大巨頭之一。創立新藝城之前的十多年，他已參與各式各樣的幕前幕後電影工作，參演了 52 部電影，並以《蛇形刁手》成功開啟了功夫喜劇潮流，建立了自己的喜劇形象，他順理成章擔綱演出新藝城的創業作《滑稽時代》，這部低成本的喜劇輕易取得成績。《歡樂神仙窩》緊接搶灘，仍是低成本，由石天主演的小人物市井喜劇。

現實世界中，石老板毫不像他在銀幕的形象，認真嚴肅。新藝城於始創行的寫字樓，本來鬧哄哄的，只要石老板回來，氣氛立刻有所改變，可想而知。

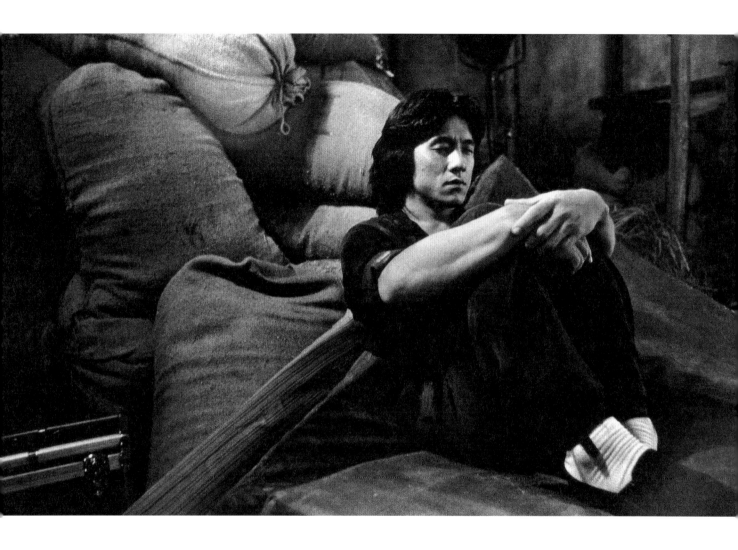

「專注在打鬥上會限制自己，我希望從生活中得到更多。」

——摘自《電影雙周刊》第 49 期，1980 年

# 成龍

演員 | 導演

*Jackie Chan*
**Director, Actor**

成龍是超級巨星，當然不需要《電影雙周刊》助他宣傳，更不需要「曝光人物」來幫他曝光。但他一向深明大義，熱心幫助當時香港唯一一本電影專業雜誌，有求必應，所以我可以順利進入嘉禾片場拍攝。

當晚他又是導演、武指和演員，氣氛嚴肅緊張，並不是想像那麼好玩。大伙都集中注意大哥的動靜，我只見大哥拉着臉走來走去，似乎當晚拍攝並不順利。大哥拉了幾個兄弟密斟了一會，立刻有所行動，個個打起精神，各就各位，可惜試拍失敗，大哥臉色更難看，氣氛更加緊張。我這個外來客更不敢稍動，隱身在黑暗中等待⋯⋯幾次的不理想，大哥發脾氣了！一輪發炮後，轉身而去，我即膽怯怯地尾隨，見他走進黑暗的廠景中，縮坐一堆麻包上，閉目沉思⋯⋯哈哈！我得到一個不是列齒的笑臉，也沒有 V 字手勢的成龍。

「我是我，我演戲時全面性投入，務求角色人物的特質能表達
到出來，演戲以外，我有我的私生活，我有權利保留一切。」

<div align="right">——摘自《工商晚報》訪問，1984 年</div>

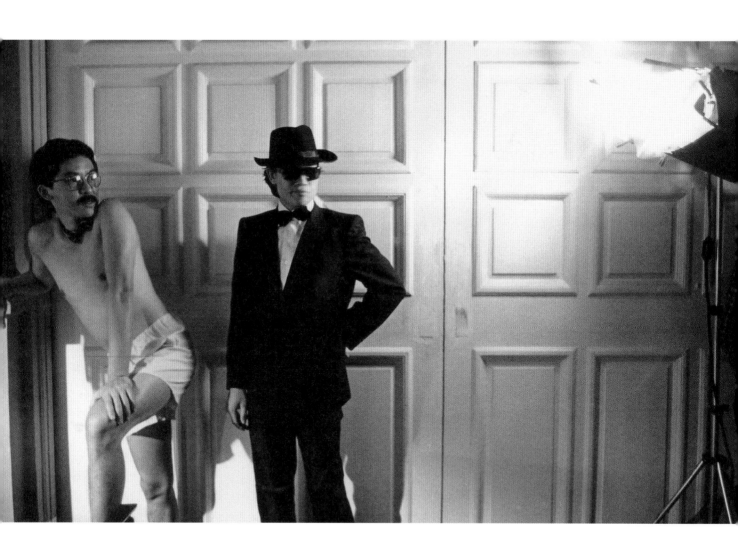

<div align="right">攝於 1981</div>

# 林子祥

演員｜歌手

*Ah Lam*
**Singer, Actor**

亞 Lam 是紅歌星，有他獨特的形象，於 1981 年被新藝城這間當時得令的電影公司拉了入電影圈，與林青霞聯合主演《我愛夜來香》。這樣新鮮的配搭多數是徐克的主意，單是演員已有相當的叫座力，這方面是徐克的強項！

《我愛夜來香》靚人靚衫靚景，現場充滿喜氣動力，個個精神抖擻，我輕鬆在那明亮的照明下遊走，偶然看到亞 Lam 竟然赤裸上身，只身穿內褲（孖煙囱），很悠然和一些臨記站在一起，簡直奇景！那是不可能的，亞 Lam 一向謹慎，很會保護自己的形象，絕少可以見到他那麼解放，我當然秒速衝過去，刊出照片時，的確有擔心亞 Lam 的唱片公司 WEA 不滿，或亞 Lam 的經理人投訴。幸好，照片刊出後，平安無事！

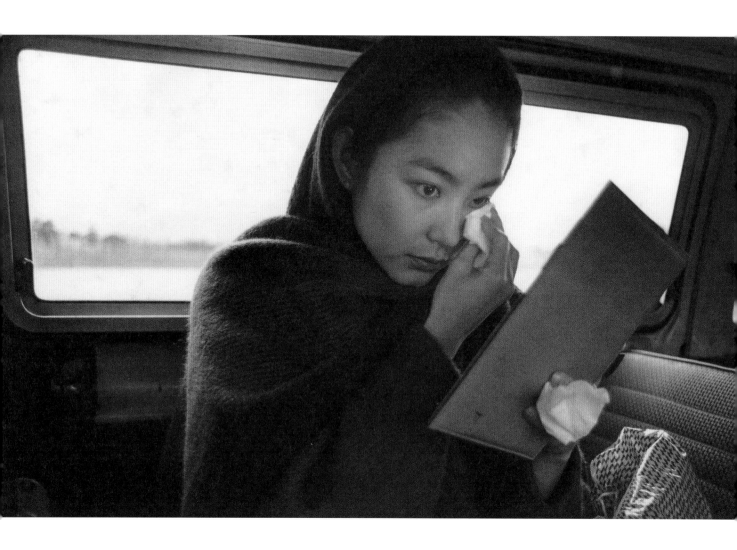

「演戲讓我害羞的情緒有了正當的出口，然而每一次面對鏡頭
表現自己的時候，總是需要鼓起很大的勇氣。」

——摘自《明報月刊》心田集，2019 年 1 月號

# 林青霞

演員

*Lin Ching Hsia*
**Actress**

林青霞，難得公認的大美人。當年來港發展，沒有現今演藝人的專業派頭，只是由幾個娛樂記者簇擁着。她平易近人，大家都親暱的叫她青霞。

那晚在新界某處海邊拍《我愛夜來香》，是新藝城的製作。青霞一身由美術指導張叔平打造的造型，美驚四座，令現場工作人員都倍添振奮，手持相機的我蟄伏在旁。周圍漆黑一片，我束手無策，只有等……等到拍完那場戲，我也未有按下一次快門的機會，確實有點失望和失意。眼見青霞拍完一場戲，獨自上了跟車，一架小型客貨車，十分簡陋的，完全不是現在般的先進齊備，也沒有助手、化妝師侍候，她開始卸妝。我即閃身入車廂，逼在她面前，舉機便拍。

「我才看小說，一看就觸動內心，感覺金大班這角色正是為我
量身訂做。」

——摘自《明報月刊》，2019 年 5 月號

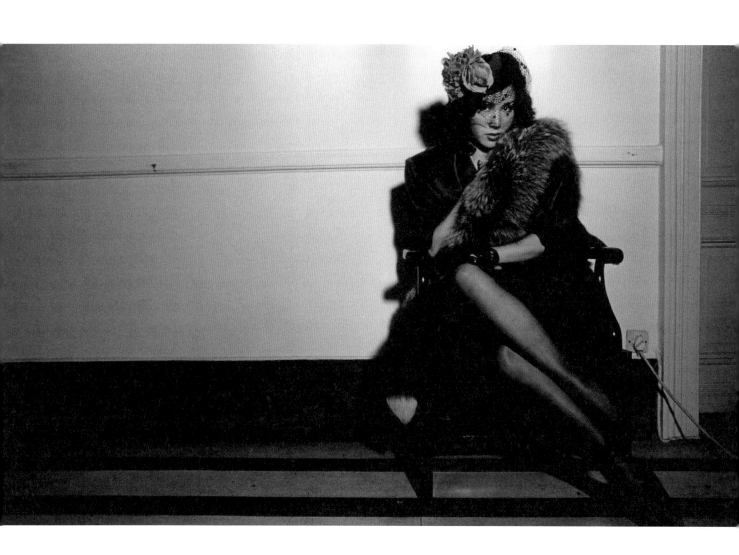

攝於 1981

# 姚煒

演員

*Yao Wei*
**Actress**

姚煒，她的媚美，傾倒眾生，魅力醉人，她原本唱歌的，被徐克發掘了這位大美人，起用她做《鬼馬智多星》的女主角。這張照片便是在《鬼馬智多星》的拍攝現場拍的。這位電影圈新人完全沒有新人的緊張和失措，她閒定悠然，一派大明星風範，她被美術指導張叔平裝扮好便靜坐一旁，等候埋位拍攝。

我喜歡姚煒那濃重的女人魅力，更喜歡她那沉穩的語調和幽柔的節奏。很高興她成為了「永遠的金大班」，為影壇留下一個永恆的美麗形象。

「這兩個獎都是人們認為我演得好，給我的。假如我演得散慢，
不投入。結果自然會看出來。我也算出了幾分力的。」

<div align="right">

——摘自《電影雙周刊》第 82 期，1982 年

</div>

# 惠英紅

演員

*Hui Ying Hung*
**Actress**

早期的電影圈是陽盛陰衰的，在拍攝場地鮮有女性。在邵氏片廠，劉師傅（劉家良）那組開戲就總有一個女孩子，叫惠英紅。看到她靜悄悄地在一大班大男人中存活。她安份的演出，專心的武打，在劉師傅的一連串武打片中發出光芒，被提名香港電影金像獎的「最佳女配角」，自然成為「曝光人物」。

現在經已成為影后的惠英紅，可曾記得當年有另一個女孩子和她一樣靜悄悄的在一班大男人中存活，和她相對過呢？

很替她高興，她的成就大了，她的世界也大了！恭喜妳，小紅！

「由 1968 年到現在，我對電影生涯一直有一份熱愛。由幕後
做副導演的工作，轉到幕前主演了幾十部電影，然後又當起
導演，熱情仍然不減。」

——摘自《香港電影導演大全 1976 — 2013》，2014 年

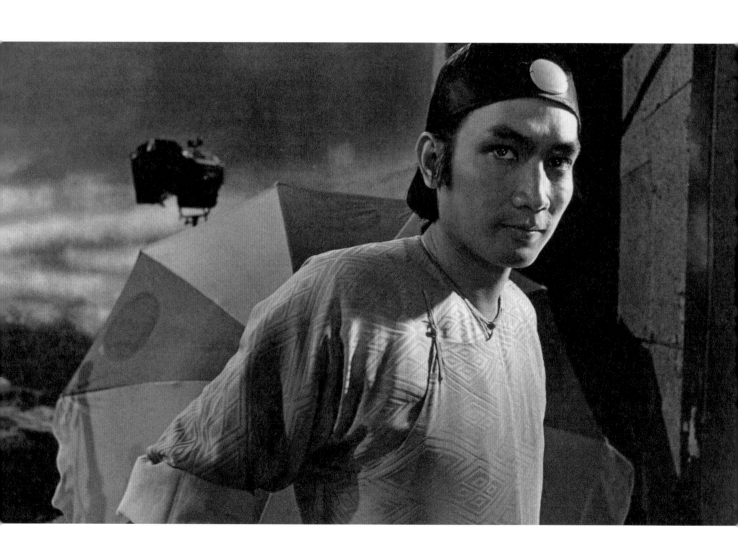

# 劉 永

演員

*Liu Yung*
**Actor**

劉永天生帝王之相，18 歲加入影圈當演員，他大面粗眉俊朗高壯，很難藏身埋沒於眾多的演員群中，他被選拔出來是必然的，並不是因為他母親是著名演員黎雯，導演們就是需要他那張「皇帝臉」。大導演李翰祥要他做乾隆，電視監製要他做秦始皇。他成就了李翰祥的乾隆系列電影作品，成就了亞洲電視的《秦始皇》劇集，也成就了他自己的演藝事業，建立了聲名。劉永那時紅極一時，少年得意的氣盛令他更添「皇氣」，更適合為王！

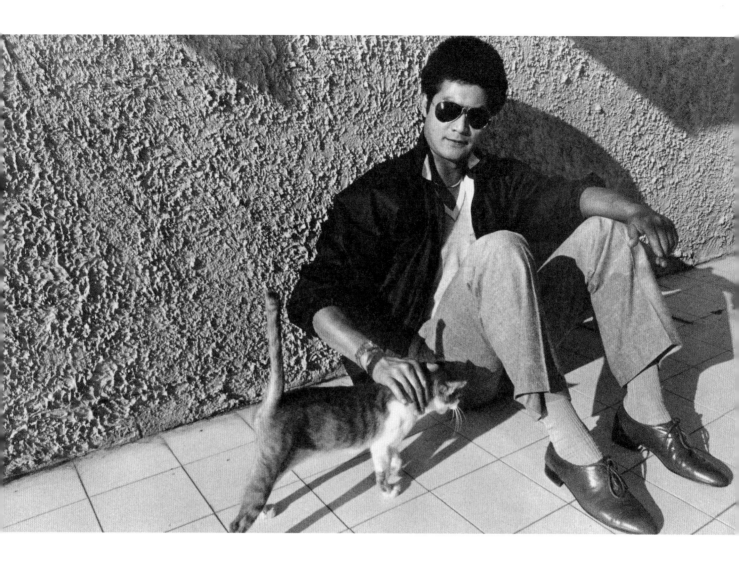

「只拍一類戲，自己便是走入死胡同，我們現在不想觀眾先拋
棄我們，我們要先帶引他們。」

<div align="right">——摘自《電影雙周刊》第 73 期，1981 年</div>

# 鄧光榮

演員 | 導演 | 監製

*Allan Tang*

**Executive Producer, Director, Actor**

他是名副其實的「學生王子」，由一個英俊軒昂的學生哥，成為萬人迷的男明星。

六十年代，他以「學生王子」的形象在粵語片世界紅得燦爛，帶給無數少女美麗的幻想。七十年代，他以俊朗的外型又成功打入台灣的國語片世界，送給多少女人甜蜜的享受。

這位影壇大哥，不單外型身材好，連聲音亦充滿魅力。此外，他的衣着品味亦非常好，十分講究。總之，他的整體就美。我知我不該用「美」來形容一個大男人，但單用「型」來形容他又略嫌不足。若看見大哥和他那輛白色奔馳跑車在一起，又或看見他和他的愛犬在一起，你便知大哥要的完美，他是要給我們美的經驗。相信他不自覺地幫助了不少男性建立形象和信心。大哥，功德無量！

「很多謝各位觀眾，令我最感榮幸是幾十年後依然有人認識
我。」

<div align="right">——摘自《電影雙周刊》第 121 期，1983 年</div>

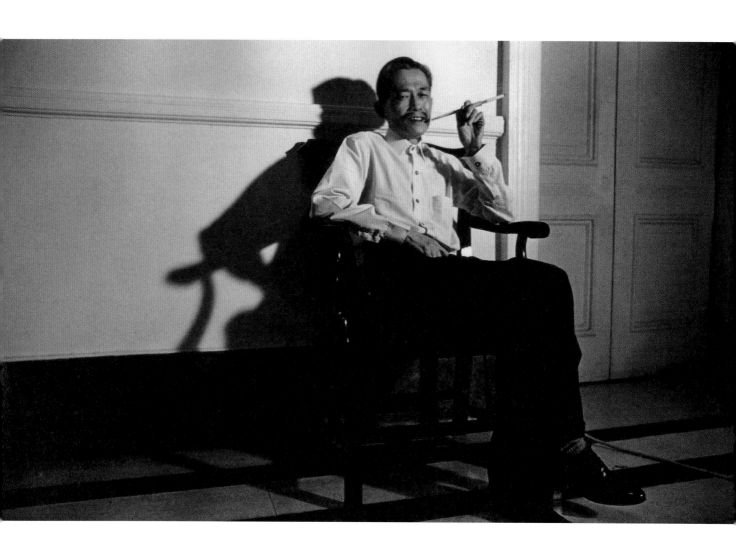

# 鄧寄塵

演員

*Tang Kay Chan*
**Actor**

寄塵，這個帶有佛家意味的名字，不沾俗氣，卻入濁世。鄧寄塵先生用他天生獨有的聲腔帶給廣大群眾歡樂，他詼諧入世的聲演建立一個鬼馬詼諧的形象，成為「諧劇大王」普渡眾生。那些年那些日子，他就是人們的快樂。八十年代初，已移居加拿大的他被新藝城邀請回港，再度參與電影演出，這位縱橫香港粵語片幾十年的前輩，再度踏入他不再熟悉的片場，他悠然自得，泰然自若，他享受表現自我，享受周遭的關顧和敬重，反正，人生只是寄塵！

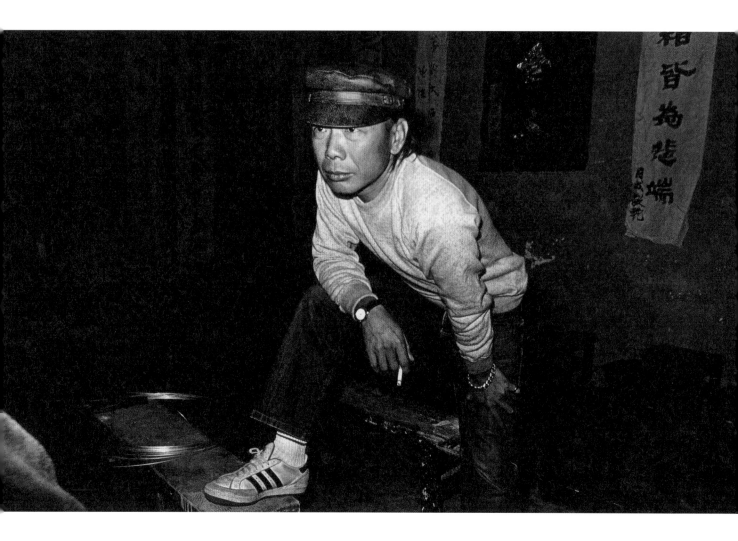

「基本上我參與的多數是商業電影為主，以娛樂觀眾為目標，拍這樣的電影會開心，我自己都比較開心，整個氣氛情緒都比較開心，我很多角色都嘗試過，只要觀眾喜歡，我也喜歡去做。」

——摘自 *The Warrior: An interview with Wu Ma* 訪談

# 午馬

演員 | 導演

*Wu Ma*
**Director, Actor**

午馬，一派「大哥」風範，片場上下無不敬重。並不是因為他的嚴厲面相，他一點也不兇惡，相反，很是溫和，加上他那帶北方口音的語調，更是兇不起來。他是不怒而威的那種，就是他怎和善，你也不敢在他面前造次。對他敬重是因為他過去在電影界的成績，七十年代在邵氏影城，他是張徹的左右手，又是洪家班，自然有江湖地位。我這個揸相機的，那敢眾目睽睽下擺佈「大哥」？

「沒想到我真會成為演員。」

<div align="right">——摘自《工商日報》訪問，1983 年</div>

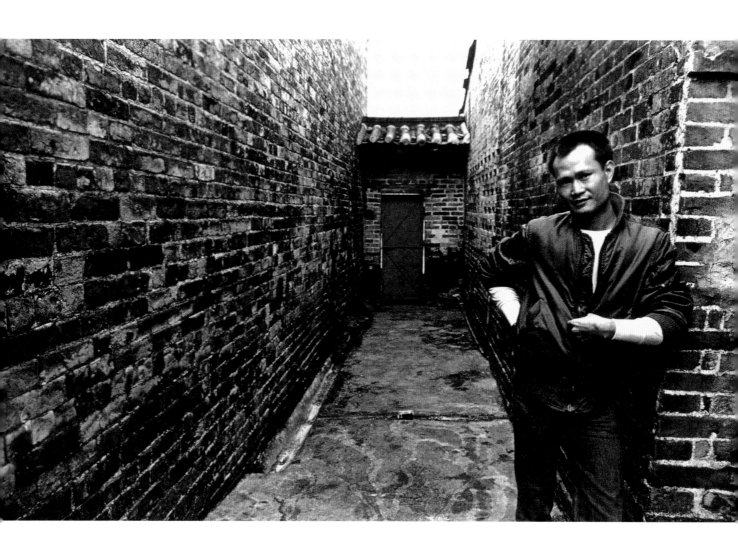

# 林正英

演員 ｜ 武術指導

*Lam Ching Ying*
**Martial Arts Instructor, Actor**

林正英，從京劇、龍虎武師、演員替身到武術指導到演員，一步一步在電影圈邁進，建立自己專業地位。1971 和 1972 年，林師傅認真巴閉，成為李小龍的得力助手，擔任《唐山大兄》和《精武門》的武術指導。聽說若他不在場，李小龍是不肯開工的！後來因李小龍早逝，他轉投洪家班，繼續在嘉禾電影公司當武指和演員。林師傅是一派大師氣派，不苟言笑，嚴肅認真。他利用木訥做成面具，隱藏真我，他只會在電影裏面的小角色盡情表達內藏的真性情和幽默感，他是個有天份的好演員，所以常被邀演出。他樂意遊走在兩個自己之間，似醉還醒，還是醉的多呢！

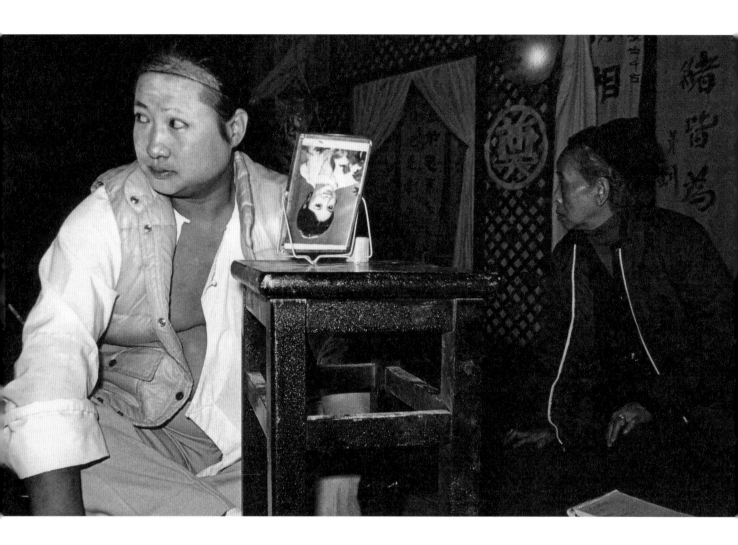

「那時細個未想這麼多，只是食完就練，練完就食；沒甚麼思想，出到來就甚麼都做。」

<div align="right">──摘自《電影雙周刊》第 7 期，1979 年</div>

# 洪金寶

|演|導|監
|員|演|製

*Samo Hung*
**Executive Producer, Director, Actor**

八十年代，沒有幾個是「大哥」，不似現今個個都被濫稱「大哥」。那時候的「大哥」就是真的「大哥」，有實力、講道義、帶氣場、被人尊敬。洪金寶那時已是「大哥大」了，可知他的影圈地位多高！在嘉禾片場我便親眼見過他那王者之風！因為他龐大身型，更添氣勢！他是命中注定要成為「大哥」的，他9歲開始做童星，已在片場的成人世界接受磨練，10歲便成為于占元「七小福」的大師兄，自始他不自覺地裝腔作勢做個「頭兒」，這樣不單建立了他的地位，也鍛煉了他的演技。這位「大哥大」雖然得到很多最佳電影動作獎，但他得到最多的卻是最佳男主角獎和最佳男配角獎，證明他的演技相當卓越。在現實生活，他每分鐘都在演「大哥大」的角色，他把「洪金寶」這個角色做得十分成功呢！

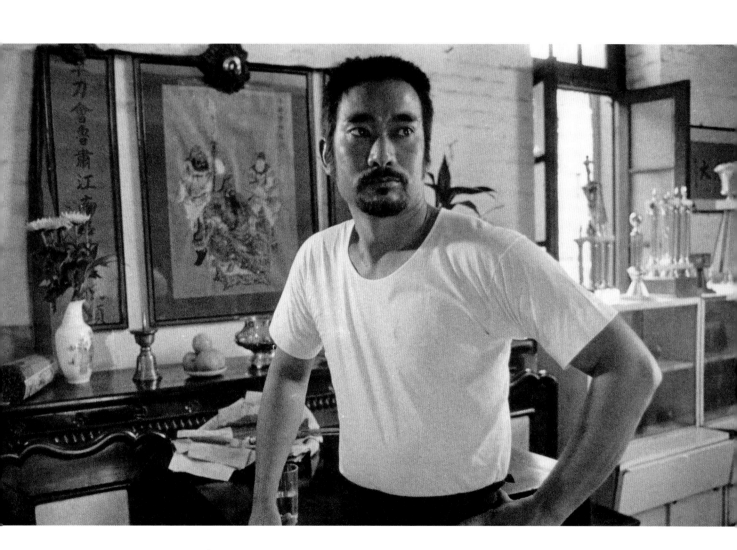

# 高雄

演員

*Ko Hung*
**Actor**

他眉粗、眼圓、鼻大，難得的面譜。自然得到導演的垂青。原本是武師的他，適逢武俠片、動作片盛行，他演出機會更多，演技得到磨練，他不再只是一個動作演員，進而成為一個演技派演員。他的長相和演技得到徐克欣賞，多次起用高雄演出他設計的角色。高雄獨特的魅力更吸引了《號外》雜誌的李志超替他拍了一輯照片，編成特輯。高雄儼然時裝模特兒，國際巨星⋯⋯果然，高雄真的走上了國際銀幕，屢屢參與國外電影的演出。相信早逝的李志超知道他的發展，一定沾沾自喜！

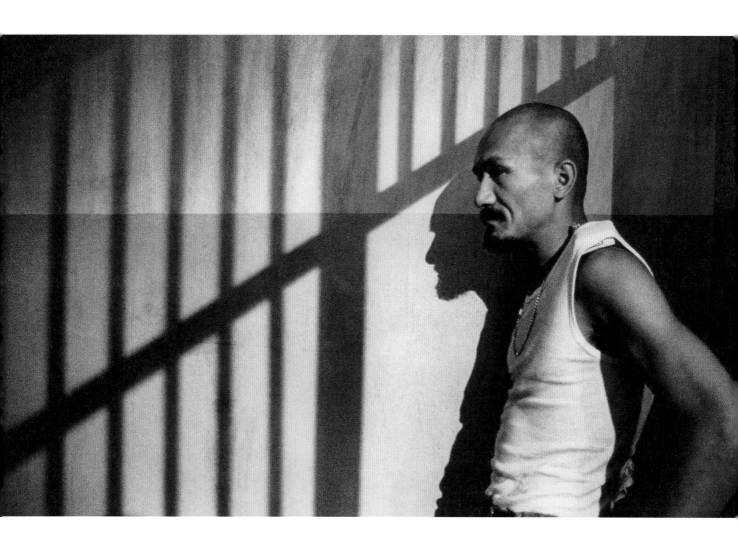

「我們一定先創造人物，然後再度橋段和故事，這樣我們不會犯錯誤。」

——摘自《電影雙周刊》第 27 期，1980 年

# 麥嘉

演員 ｜ 導演 ｜ 監製

*Carl Mak*
**Executive Producer, Director, Actor**

麥 Sir，天生戰鬥格，一望而知，所以他第一間電影公司名為「奮鬥電影公司」，後來新藝城的度橋房（開劇本會的辦公室）都叫「奮鬥房」。他就要衝鋒陷陣，建功立業。他不甘在美國紐約居於人下，1973 年回港創業，1979 年創「奮鬥電影公司」，導演第一部電影《無名小卒》，一部動作喜劇，取得成功。1980 年和石天、黃百鳴合組「新藝城」，取得更輝煌的成功。麥 Sir，得天獨厚，有一個好「頭」，而這個好「頭」外強中豐。因他的頭型有一定的美感，使他成為大受歡迎的「光頭神探」！光頭神探深入民心！他卻又聰明睿智精靈，智慧過人。我特別喜歡他那個頭。我見到他的機會不少，那次卻在片廠遇到這一刹，十分滿意！

「平日做大俠，劫富濟貧，拍完戲雖然沒劫富，不過見到窮人
都心軟一點！」

——《電影雙周刊》第 5 期，1979 年

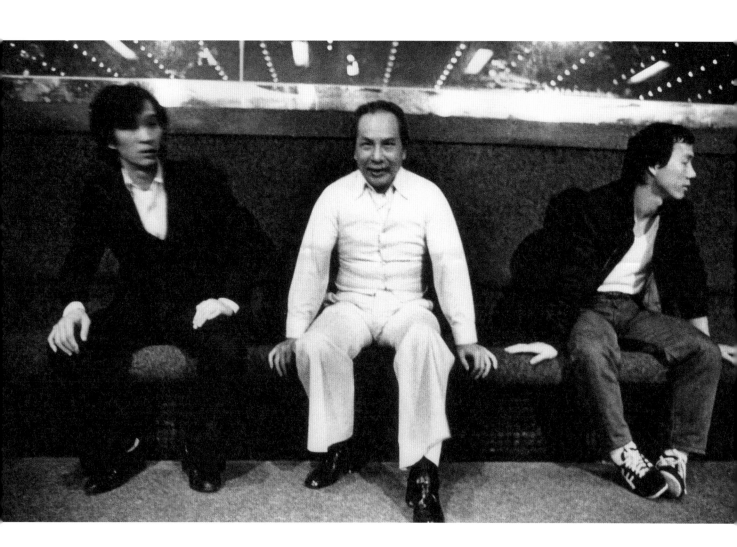

攝於 1982

# 曹達華

演員

*Cho Tat Wah*
**Actor**

華叔是一個時代「忠」的表徵，是眾人正義的精神倚仗。華叔七百多部電影電視作品，都以正直、剛毅、高潔的形象演出。牢牢烙印在廣大觀眾心中的華叔，銀幕上的儆惡懲奸就能解脫現實的不平和歹惡，所以華叔在不自知下做了救世者！他不單是代表一個價值觀、道德標準，他那身講究的衣飾和造型，亦代表了一種時髦的美感。在粵語片，只有他煞有介事的戴上氈帽配那束腰的乾濕褸，有型有款，深入人心。

我遇上他時，他已從那乾濕褸脫穎而出，不再是「銀壇鐵漢」，也不再是「神探」，而是平易近人的華叔，雖然沒有刻意的裝扮，但那身白，他還是代表「忠」的。

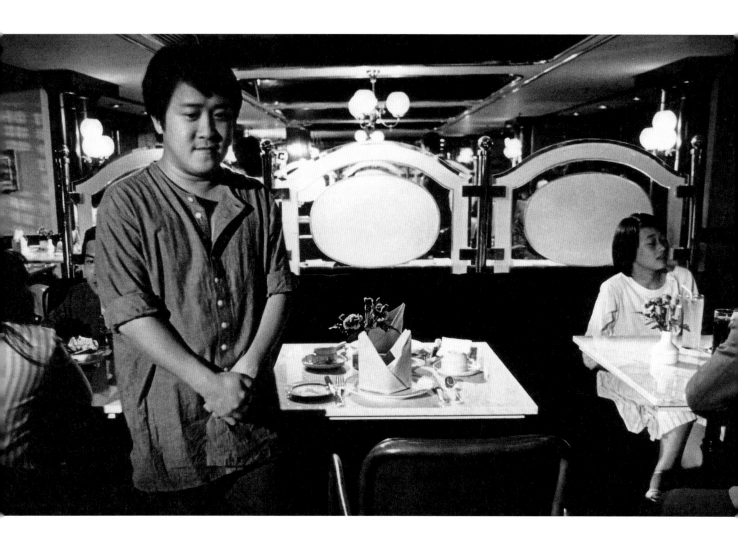

「電影絕對是一種工業，絕不是個人努力的成績，導演只不過
是一個協調者。將每個參與者都發揮其創作力統一起來。」

<p style="text-align:right">——摘自《電影雙周刊》第 78 期，1982 年</p>

# 曾志偉

演員 | 導演 | 監製

*Eric Tsang*
**Executive Producer, Director, Actor**

志偉是個開心果,他周圍總是鬧哄哄,充滿歡笑。八十年代初,那時他出入新藝城,賓至如歸,融入了那個大家庭。和麥嘉、石天、黃百鳴、徐克、泰迪羅賓等組成七人小組,壯志滿懷,齊心協力,形成了電影界一股新力量,令人振奮!志偉在 1982 年導演的《最佳拍擋》大破賣座紀錄,全個新藝城都樂得翻天,香港電影界亦從此變天!志偉就這樣放下他成為影壇大哥的奠基石了!

# 韓國材

演員

*Han Kuo Cai*
**Actor**

韓國材，作為一個演員，韓國材可以自豪一句：我醜，但我演得、打得。是的，韓國材身材矮小，樣子不討好。他自知，但他能夠把童年捱苦，在低層生活的痛苦經驗，用來演活角色；他把被欺凌練成好身手，這是他的實力！香港七十年代末，剛巧流行喜劇和諧趣功夫片，韓國材誇張的表情、靈活的動作、不凡的身手，正好是最佳配搭，所以七八十年代，韓國材是最紅的配角，聽說他曾手上同時有十多部片，算是紀錄。他雖然演小角色，但他的世界很大！

「當過演員才當導演的最大好處，就是懂得怎樣指導演員。其
實一個電影工作者樣樣都要學習。」

——摘自《電影雙周刊》第 160 期，1985 年

# 李修賢

演員 ｜ 導演

*Danny Lee*
**Director, Actor**

修哥，一臉正氣，天生執法者的面相，雖然現實中未能達成心願當警察，但在銀幕上他夢想成真，做了警察。由 1971 年被張徹導演提拔，他便開始他的「警察」生涯。直至 1983 年，修哥演而優則導，大膽自編自導自演第一部作品《公僕》，我當然要去打氣。那天，這位新導演在九龍尖沙咀漆咸道拍外景，就在軍營附近，軍營現在經已消失。修哥由於在影圈十多年，他氣定神閒，指揮若定。很高興這部作品給他帶來台灣金馬獎和香港電影金像獎最佳男主角獎，並獲提名 1985 年香港電影金像獎的最佳導演獎。十多年的學習和磨練，用力用心做出來的成績得到認定和讚賞，可喜可賀！

「我的演藝生涯中，比較懷念拍動作片的年代，《少林三十六房》的武打場面就很有成功感。」

——摘自《明報周刊》訪問，2019 年

攝於 1983

# 李海生

演員 ｜ 武術指導

*Li Hoi Sang*
**Martial Arts Instructor, Actor**

李海生雖然是武師出身，但我在邵氏影城見到的他總是低聲細語，平和沉穩，叫人尊敬。後來，可能因他的光頭和健碩，七十年代被一些導演拉到幕前。想不到他的演出和造型大受歡迎，令他得意影、視兩圈。他的外型粗獷，很難想像他和鋼琴拉在一起，還有那姿態⋯⋯機會難逢，給我碰上了！我成功把一個武師變成音樂家！

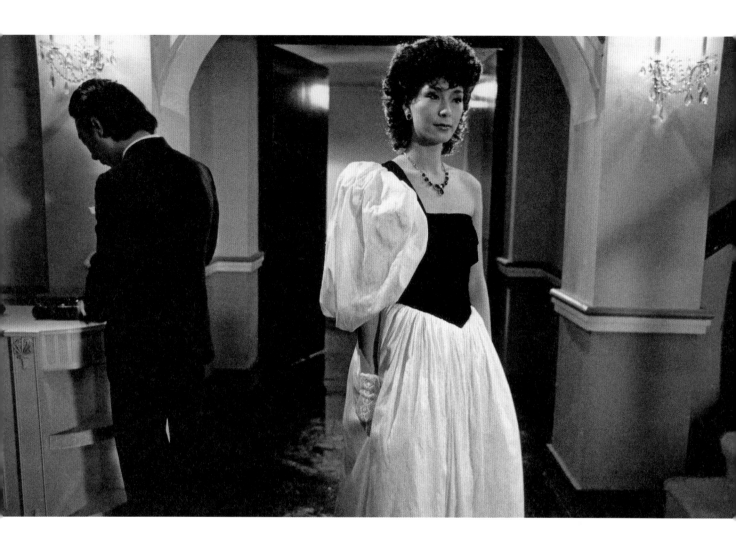

「為了戲本身的需要，我不介意『放』，只要對戲與角色有幫助，怎樣『放』我也沒有問題。」

<div align="right">——摘自《工商日報》訪問，1983 年</div>

# 夏文汐

演員

*Pat Ha*
**Actress**

夏文汐，因為其美麗而有氣質的肉身被帶入電影圈。一個 21 歲的小女子要演一個角色，只好靠天份。夏文汐在導演譚家明的指引和啟發下，她的第一部作品《烈火青春》便立刻得到認可，於第二屆香港電影金像獎提名「最佳新人獎」，一鳴驚人。聰明的她深知自己特有的氣質和模特兒的身型，她選擇了走型格路線，她一直小心經營自己的造型，但是那次，在一個片廠內，我遇上一個不是「夏文汐」的夏文汐，那俗艷是不可能放在她身上呀！這就是演員的身不由己！

「希望這幾年間拍些有意義的好片，將來給大家和自己懷念，
像林亞珍這樣的喜劇便是好片。」

<div align="right">

——摘自《華僑日報》，1978 年

</div>

# 陳立品

演員

*Chan Lap Bin*
**Actress**

品姨，由於她承載了太多太多，已是香港電影史的一部分。在片場，誰都敬重她，親暱叫她「品姨」。她自 1946 年被劉克宣帶入電影圈，直至 1990 年，她參與的電影演出難以計算；此外，她還參與很多電視劇的演出，所以實難想像她接觸過多少個導演，多少個演員，多少個電影工作人員！數量一定驚人！

品姨原本是位牙醫太太，享受着「拋頭露面」的快感和成功感。她不介意是「綠葉」，她樂在其中呢！她知道自己永遠是她那部電影的主角！

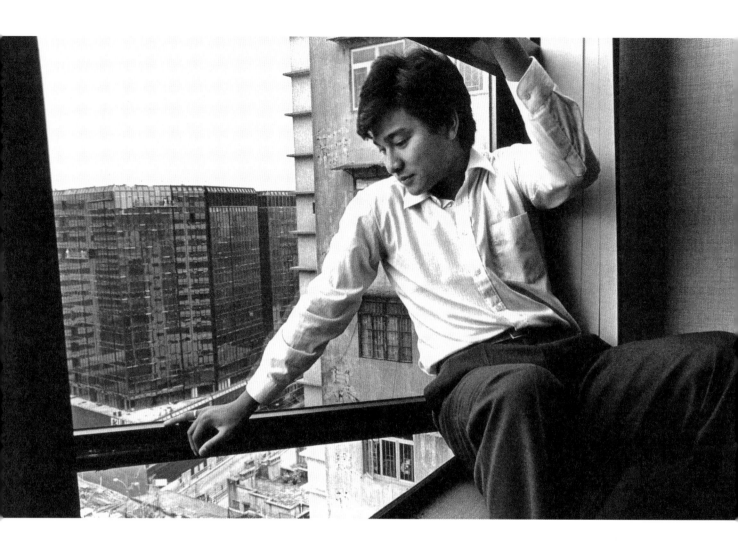

「我從來不懷疑自己的演藝生涯，因為只要你喜歡你自己就可以，只要你能撐住、享受，不論高高低低，沒人趕你走就好。」

　　　　　　　　　　　　——摘自《魯豫有約一日行》，2019 年

# 劉德華

演員

*Andy Lau*
**Actor**

1983年那時我們都叫他「華仔」。他那時真的年輕，剛在無綫電視的藝員訓練班畢業，參演了港台電視製作的電視劇《江湖再見》和無綫電視的電視劇《獵鷹》，這顆未經琢磨的鑽石已露光芒，被發掘參演了許鞍華的《投奔怒海》。那時的電影圈對這個乖男孩開始關注，一連串的成功，一大堆的關注，形成很大的壓力。

這張照片該是在中環的一幢商廈內，忘記在拍甚麼，只見這乖男孩挨窗而坐，滿懷心事……原來他要快速成長，他要作出重要的抉擇，他在學習和嘗試背負人生的重量。這位乖男孩似乎習慣了這重量，至今他從未卸下這重量，固執地不把它放下，所以令人敬佩愛戴！

「一位演員有三個我：演戲角色的我、給別人印象的我，以及
真正的我。」

——摘自《名家灼見》訪問，2017 年

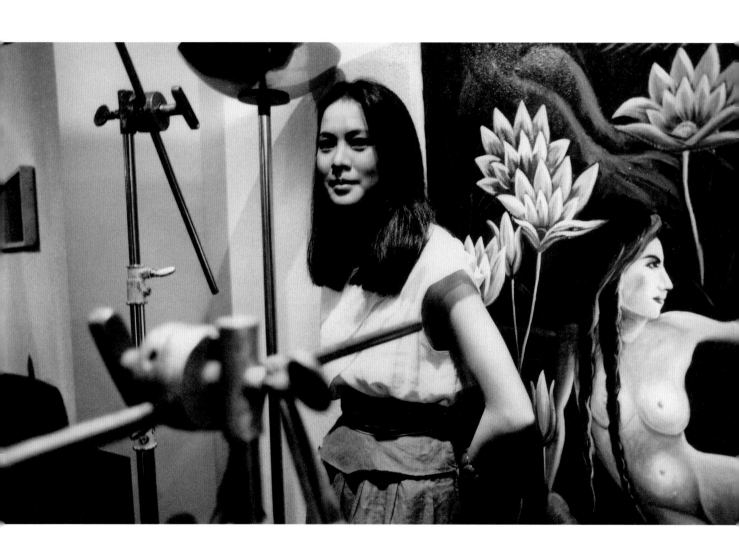

# 鄭文雅

演員

*Olivia Cheng*
**Actress**

鄭文雅，這健美亮麗的香港小姐，被當時野心勃勃的新藝城迎入了電影圈發展。對鄭小姐是一個新嘗試，對新藝城是一個新希望。在片場當然備受關顧。1982 年拍了《小生怕怕》，第一部電影便和譚詠麟合演，可見新藝城是寄以厚望。1983 年，在《瘋血》的片廠，我看見這位香港小姐，不知她自覺還是無意，竟挨着 Rousseau（盧梭，法國後印象派畫家）！天呀！在昏黑的片廠，我是先看到 Rousseau，才看到她！太好了，她站的位置太好了！完美！Rousseau 的畫！是 1910 年的 *The Dream*！當然，是有品味的美術指導挑選了 Rousseau 畫抄仿成裝置佈景，心中暗暗讚賞！走通俗路線的新藝城雄心萬丈，大膽使用各方各路的人才，不單開展公司業務，給予人才發揮機會，還把香港電影發展推前一大步，提高觀眾的品味！確實功不可沒。

「在未入電影圈之前，我是一個既怕羞又內向的女孩子，完全
未曾夢想過自己有一天會演戲。」

——摘自《電影雙周刊》第 98 期，1982 年

　　　　　　　　　　　　　　　　　　　　　　　　　　　　　　| 攝於 1983

# 鍾楚紅

演員

*Cherie Chung*
**Actress**

1983 年，那時尚未得「紅姑」之稱。我們叫她 Cherie，她從 1979 年參選香港小姐後，經已拍了四部電影，其中一部是許鞍華的《胡越的故事》，算是發展順利，面前還有不少導演向她招手，年輕的她小心翼翼，並沒有未紅先驕。那年代明星制度不似現在，沒有經理人護駕，往往要親自面對解決，Cherie 都小心應付。那晚在當時電影界人士最愛的 Regent Hotel，大伙兒茶聚，Cherie 就在旁細聽，她知道自己要知要識的太多了，她就像個乖學生專心聽講，很真！我十分珍惜這幅照片，因為所有紅姑的照片差不多都是那個招牌甜美樣，永遠做女神，做甜心。幸好，她的銀幕生涯並不只是留下一個女神形象，還有亮麗的成績表！可喜可賀！

「我覺得一個演員不應該害怕的，你覺得自己有能力的話就去爭取，我這個外形讓我做好多事都好方便，但有些東西不是你的，而你又覺得你有能力，就應該爭取。」

——摘自亞洲電視節目《今夜不設防》，1989 年

# 王祖賢

演員

*Joey Wong*
**Actress**

王祖賢，我初見她是在徐克的「電影工作室」。那時她只得 17 歲，由媽媽伴隨，她只是個女孩，乖女孩，羞怯嫻雅，清純亮麗，問題是她太高，難找男角配襯，她那雙過人的長腿差點阻礙了她在港的發展⋯⋯不過，命運早已安排這女孩子的人生，她很容易便成為東南亞的「玉女女神」，成為最年輕而又名氣最大的女明星！沒有人稱讚她的演技，但所有人都欣賞她的秀麗，所以她是電影製作人的皇牌，觀眾的偶像，她仍是他們「20 歲的女神」，永遠的女神！她飄然獨步那凡塵路，沒有破壞她影迷的美好形象，她現在披着黑色的袈裟，飄逸出塵，繼續眾人對她的嚮往，但願她的人生真的像我們看見的一樣美麗！

「因為溜冰，我有份在電影《我願意》中演出，並有機會踏入
電影圈，那時我覺得很夢幻，而且越來越多電影找我演出，
我很享受而且過程也很有趣，只是我的心從來也不是在演
戲。」

—— 摘自《南華早報》訪問，2019 年

# 柏安妮

演員

*Ann Bridgewater*
**Actress**

柏安妮未被拉入影圈，我經已見過她。那次被邀作溜冰大賽評判，柏安妮脫穎而出，成為溜冰皇后，她有混血兒的特殊美貌，有優美的溜冰技藝，有良好的學業成績⋯⋯這樣的條件，立刻被新藝城囊括旗下，我的任務是要用我的拍攝把她推介，那時新藝城有一班美少女，令到新藝城洋溢着青春氣息；柏安妮是我最喜歡的一個，她自信，沒有一般的驕恣，卻有一份閑靜，她在熱鬧中微笑靜觀，是其他少女沒有的氣度。她謙虛內歛，從不耀武揚威，只有一個羅美薇可與她相比，她們兩個都不是貪慕虛榮富貴的那種，所以她倆先後離開這個教人疲倦的名利場，樂得自在，聰明！

「比較艱險的一個東西，挑戰起來才會比較有意思。」

——摘自中央電視台訪問，1997 年

# 柯受良

演員 | 動作特技指導

*Blackie Ko*
**Stuntman, Actor**

小黑，行內行外都這樣叫他，想當年他像一股黑旋風捲入新藝城，朗朗的笑聲，粗沙的說話聲，響徹整個新藝城。每每見到他，都是一張笑臉。若加上曾志偉，便更鬧得翻天覆地，把整個辦公室的氣氛變得歡樂！小黑是一個很受歡迎的大哥，沒架子，豪爽率直，快人快言，仗義承擔。他玩得唱得飲得講得。我見得他最多的是在卡拉OK，他喜歡唱歌並唱得很好，聽他唱歌是享受！但我竟未有在拍攝現場看過他出生入死，可能他上陣的都是異常驚險緊張的鏡頭，閒雜人等不宜打擾吧！

平時的小黑吊兒郎當，散漫輕鬆，想也想不到他內心是那麼熱烈追求極限！通常追求極限的人都比較決絕兇狠，但小黑有情有義，十分有人情味，絕不是江湖客套敷衍那種。在別人眼中，他是「特技之王」和「亞洲飛人」，他會能人所不能，可以把不可能變成可能，他偏偏對人寬容，但卻把自己推到至極！在我，他只是個會笑會鬧的笨小孩！

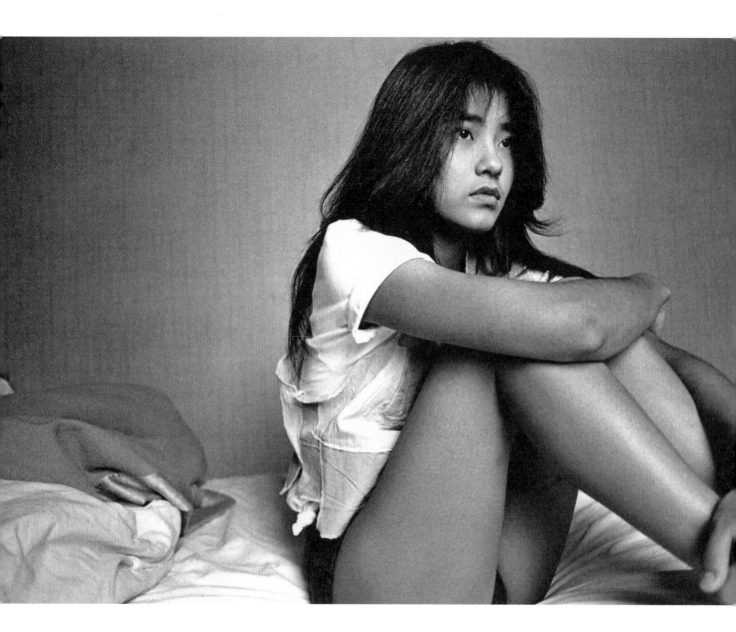

# 倪淑君

演員

*Joyce Ni*
**Actress**

倪淑君，17歲便來港拓展銀色前途。在港演出的第一部電影是《陰陽錯》，她很幸運得到新藝城的全面照顧。為了配合《陰陽錯》的宣傳，我要替她拍照做海報，責任重大，因為在港她是新人，沒有人認識她，所以她給港人第一個印象十分重要，直接影響票房。當然，那時的她是個美少女，應該很容易完成任務，但我不想影她的外表，短短的接觸，我經已知道獨處異鄉的她，原來要的不是安全感，她渴求的是愛情。幸而我是女性，因利成便，立刻化身閨密，很自然讓她坐上床，和我傾吐心事，發少女夢，很快便得到我要的精神狀態，想不到就是她那迷茫、期待的神情吸引了不少青少年的傾慕！多謝負責宣傳的李居明大膽用我的黑白照片，那張海報成功推銷了一位女演員，讓倪淑君在港踏出成功的第一步！

「電影是一個很好玩的職業，我很幸運，可以找到一個在工作
上面滿足到我的追求與需要，也滿足了我因工作而帶給我的
財富，我很感謝電影這行業。」

——摘自邵氏 1972 版的《水滸傳》法版 DVD 訪問

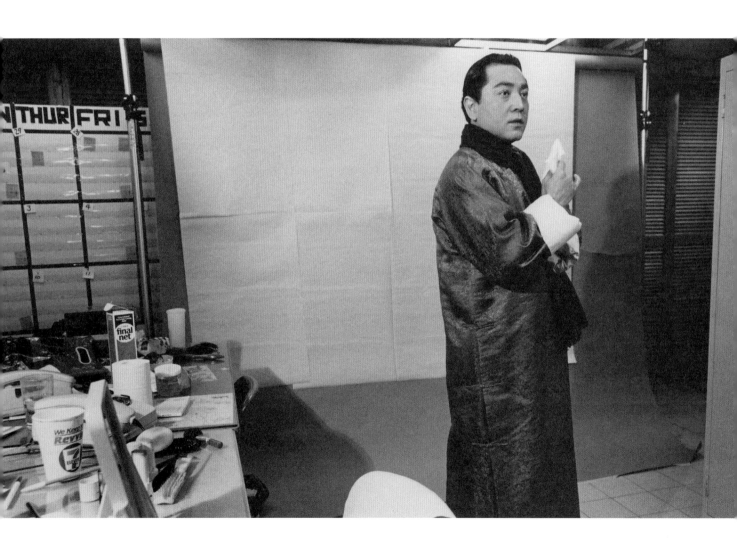

攝於 1984

# 秦沛

演員

*Paul Chun*
**Actor**

Paul 哥，重量級的實力派演員，由三歲便開始演戲，經過幾十年的磨練和閱歷，Paul 哥完全掌握演戲之道，所以他演活了各種角色，歷練的堆疊，自信隨而增加；自信的凝聚自然攝人，很多人都表示怕他，記得那天製片緊張相告秦沛來試造型，是《刀馬旦》的花錦繡一角，我為了尊重老行尊特意過去探望，出乎意料之外，化妝室出奇寧靜，一反常態！好奇探頭一望，天呀！花錦繡就在眼前！我舉機就拍！一個成功專業的演員就是如此，就是試造型也可以如此入戲！連手指也在做戲！那時，化妝室只有他一人呀！他不是做給別人看的呀！這樣的演員怎不叫人敬服？

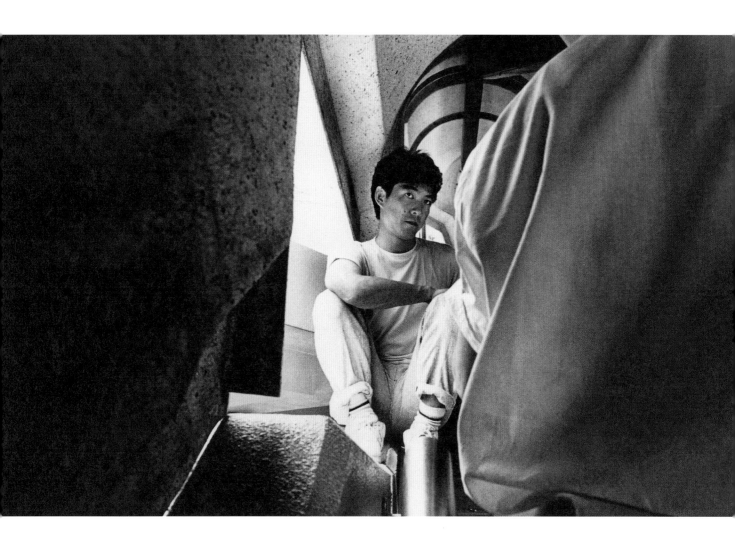

「我不愛當明星，我只求快活，喜愛做幕後，我曾說寧願做一
流武師，不做九流明星。」

——摘自香港電台紀錄片《香港影武者》，2009 年

# 元彪

演員 ｜ 武術指導

*Diu Yuen*

**Martial Arts Instructor, Actor**

元彪，是于占元的七小福之一，排行最小。10 歲已是童星，一直跟着師兄洪金寶和成龍在片場發揮武術和動作的美感。元彪樣子比較精靈活潑，較討人喜歡，所以被推出幕前。1979 年他擔綱主演《雜家小子》，一片成功，大受歡迎。此後，他便忙於為師兄們左右逢迎，不斷為成龍、洪金寶、林正英等導演的電影演出，適逢七八十年代武術動作片風行，可想像元彪當時的分身不暇，他是最紅的動作明星！這位小師弟雖然和洪金寶和成龍兩位師兄合作無間，有如鐵三角齊上齊落，但他總會自處有道，不會放肆越位，所以沒有是非，哈！甚至沒有緋聞，是電影圈鮮有的好好先生！

「我好敏感別人說這個角色適合亞 Sam，他不做可以找誰做。
我希望自己在電影中是不可以被取代的。」

——摘自《電影雙周刊》第 185 期，1985 年

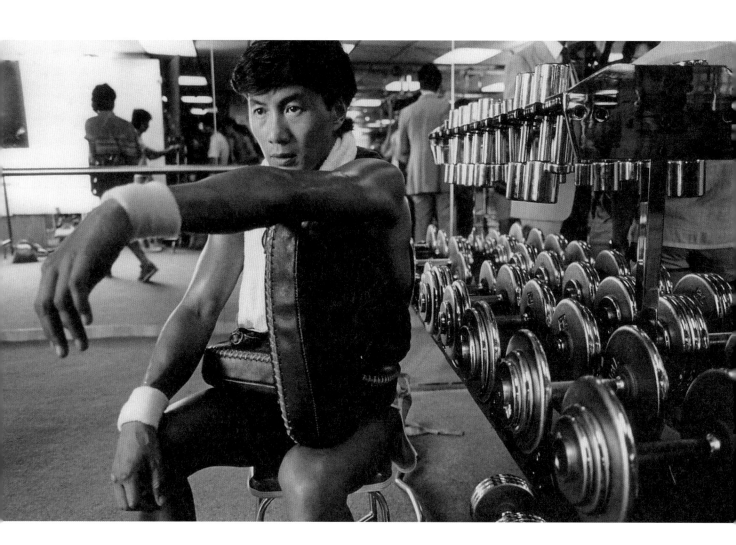

# 許冠傑

歌手 ｜ 演員

*Sam Hui*
**Actor, Singer**

在音樂界，他是天皇巨星；在電影界，他也是天皇巨星。八十年代的他，背負着七十年代的成就，樂壇的「歌神」地位，廣東流行歌曲的開拓人，流行榜上的高位，成千上萬的歌迷擁戴；5 部創票房冠軍紀錄的電影，他一點也不輕鬆。他從來都不輕鬆，在大會堂和樂隊演出時，他不輕鬆；在無綫電視的錄影廠內，他不輕鬆。我想他是一個不會放鬆的人！他是一個認真的人，對己要求甚高，克己亦嚴。

當時在拍《打工皇帝》，相對《最佳拍檔》該是比較輕鬆，但他一樣嚴陣以待，一點也不鬆懈，每在埋位前必努力做健身運動，着意自己的肌肉達到最好狀態，專業敬業他都做到，真的是一等的質素，所以他可以成為天皇巨星。我經已沒有稱讚他的謙遜有禮、溫厚和善，怕人說我誇張過譽。但我卻把這天皇巨星最「真」的一面公諸於此，讓人看到他背負的「重」。

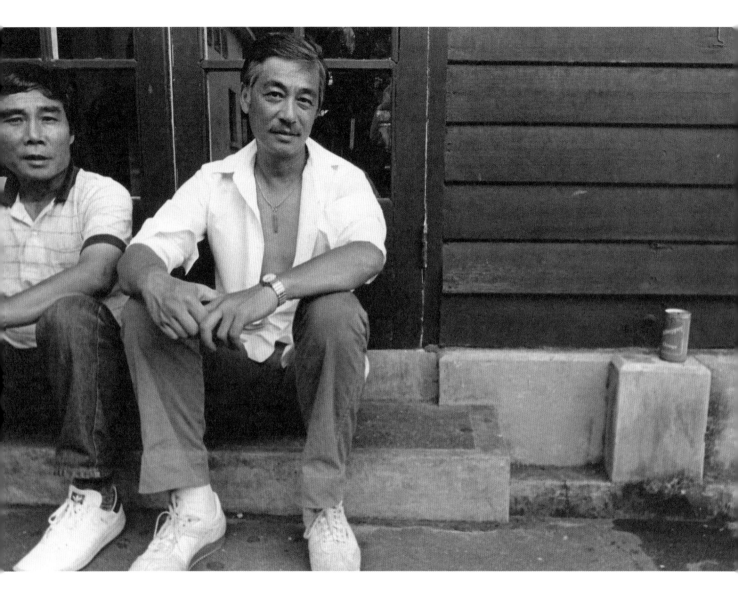

「如何去看待這個演員，私生活當然是其中一部分，但我覺得
你去評定他應該集中在他的工作上，你應該去看他的演出，
觀察他處理角色的誠意。和演員的合作和溝通，和導演的溝
通，和鏡頭的溝通。」

<div align="right">——摘自《香港演藝人協會專訪》，2020 年</div>

# 曾江

演員

*Kenneth Tsang*
**Actor**

Ken 哥，眉宇暗藏叛逆，嘴角流露輕蔑，是典型的性格演員，所以 Ken 哥走完粵語片當家小生時期，便順理成章成為反派一哥。Ken 哥演威嚴嚇人的黑道梟雄、心狠手辣的老奸巨滑、氣宇軒昂的英雄俠客簡直不費吹灰之力，他本身就有那份傲慢、囂張、強橫、自負、固執，在片場他一就位便演活了角色，Ken 哥的銀色生涯前半部，是成績──當上百多部電影的男主角，算是不錯的成績吧！至於他的銀色生涯後半部，就是成就了！他憑演技取得認同讚許，2015 年獲得第 34 屆香港電影金像獎最佳男配角獎，實在完美！這時的 Ken 哥看來平易近人，相信沒有人再怕他了！

幕

後

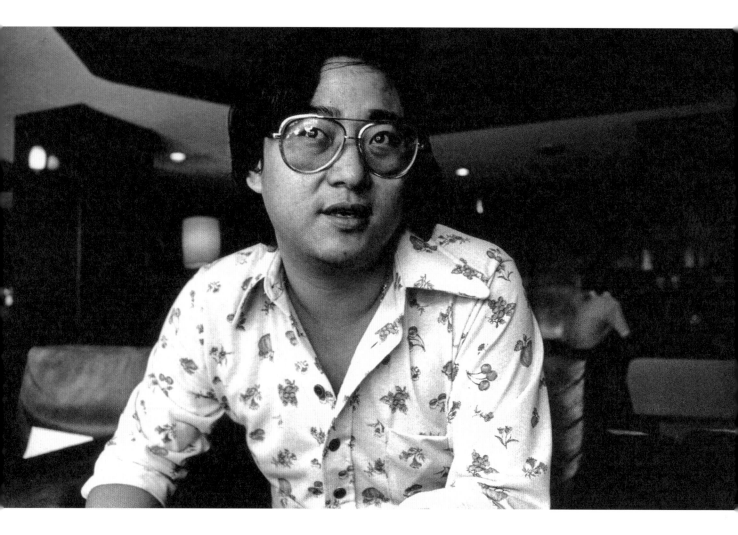

「我非常享受每一部電影拍攝的過程,雖然艱苦,雖然有的成功(賣座),有的失敗(不賣座),但畢竟都是自己的孩子。江山代有才人出,各領風騷數百年。帝皇、將相、才子、佳人都會隨風而逝,而導演留下的光影作品卻會長存。每想及此,豈不快哉?」

<div align="right">

——摘自《香港電影導演大全 1979 — 2013》,2014 年

</div>

# 吳思遠

導演 | 監製

*Ng See Yuen*
**Executive Producer, Director**

吳思遠當年放下教鞭，放棄高薪優職，跑去邵氏影城做場記，成為行內佳話。更讓人意外的是，文質彬彬的教書先生竟然拍動作片。1972 年，他拍了成名作《蕩寇灘》，創下 176 萬港元的票房紀錄。一個導演有了票房的保證，那就保住在影圈的地位，有了地位就有話語權，他繼續拍了多部動作片，得意影圈。

誰也想不到這位熱誠的電影工作者，後來的貢獻和影響那麼大，有如影壇教父，不單提拔人才，更大膽進入國內拍攝和尋求合作，成功開拓電影製作和市場，又拉攏中港台電影人建立關係，成就之大，為人稱道。

「我是搞『寫實主義』的，我喜歡拍真實的人物，特別是小人物，而且也較注重劇情的邏輯性和可信性。」

——摘自《第九屆香港國際電影節》專題特刊，1985 年

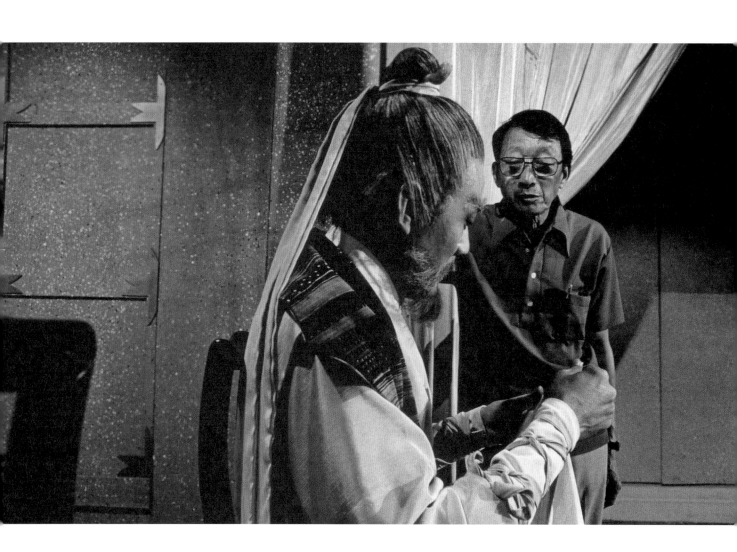

攝於 **1977**

# 吳回

演員 | 導演

*Ng Wui*
**Director, Actor**

吳回叔是一個節奏快的人，行得快，說得快，但並不躁急，不會令旁人不安；他拍戲也出名快，共拍了二百多部電影，又快又好又多，導演成績過人。後來他從影圈踏入電視圈，再由導演轉為演員。他演技精湛，演小人物猶為出色。於 1994 年獲香港電影金像獎頒發「終身成就獎」，絕對實至名歸。他是令人尊敬的長輩，在電視台工作時我親眼見到那些後輩對他的敬重和愛護，工作氣氛輕鬆溫馨，是愉快的經驗。

「我自己的性情是比較接近藝術方面的。我覺得電影是這個時代最富代表性的藝術，是最能表達我自己個人思想的一個方式，所以我便選擇電影作為我的事業。」

<div align="right">——摘自 1975 年「唐書璇談電影」講座</div>

# 唐書璇

導演

*Shu Shuen*
**Director**

唐書璇，她是香港的「嘉寶」（Greta Garbo）。高不可攀，只給人傾慕暗戀。

她是一個自覺的 Beautiful people，她知道自己是一個有過人魅力的人，所以她很小心經營自己的形象，小心約制自己的言行，我從未見過她鬆懈放縱。保持低調是她保護自己的方法，同時又可建立獨特的風格和氣質，因此更加強了她的魅力。她返港出現在香港的電影圈，立時傾倒眾生，再加上她的《董夫人》，便成了一個傳奇。

「兩年前，我在行政上無疑是一位初哥，但我將創作才能運用
到這方面來，時至今日，證明了自己可以應付得來。」

<p align="right">——摘自《電影雙周刊》第 49 期，1980 年</p>

# 麥當雄

監製｜導演

*Johnny Mak*
**Executive Producer, Director**

七十年代，香港五台山上（廣播道）人才輩出，而英雄便只得一個！他就是麥當雄！他在麗的電視被推上電視監製的高位，肩負對抗強大對手無綫電視的壓力，他竟遇強愈強，逼使他發揮無窮的戰鬥力。那時的麗的電視在他的帶領下鬥志高昂，上下同心，成功威脅無綫電視，令人振奮！這位五台山上的英雄，叱吒風雲，一時無兩。我當時經常出入電視台，見到他冷着臉像一個殺手，生人勿近。他那雙空洞的眼閃着獸性，他就是有一股狠勁！所以他一定全心全力取勝，一定要贏！

已記不起我因何有機會到他在窩打老道山的家，我見到的不再是嚇人的麥當雄！在寧靜安閒的環境，麥當雄變得溫文，像個文青。

「電影配樂固然是一種職業，但也不純粹是一種謀生工具。電影音樂可以有一定報酬給我，而且比較快見效。自己寫的東西幾天內就可以聽到。」

——摘自《電影雙周刊》第 108 期，1983 年

# 林敏怡

作曲家

*Violet Lam*
**Composer**

林敏怡，七十年代留學意大利回港，立刻受到推捧，成為音樂界新寵，文化界新星。
當時香港剛是站穩，要打造成國際城市，本來是文化沙漠，這時剛好趕緊孕育文化，
林敏怡自然成為開拓人之一。那時她十分活躍，參加活動，表演……總之很多文化活
動都見到她。很快她就被電影製作人和導演發現，熱情邀請她為電影做音樂和作曲，
這位音樂藝術家便踏入了電影圈，但不是完全投入，她仍醉心於她喜愛的現代音樂。

「我從來拍戲不肯找很有名氣的演員，我必須選擇認為那一位
演員最適合我這部戲的演出，我便找他來飾演。」

——摘自《電影雙周刊》第 38 期，1980 年

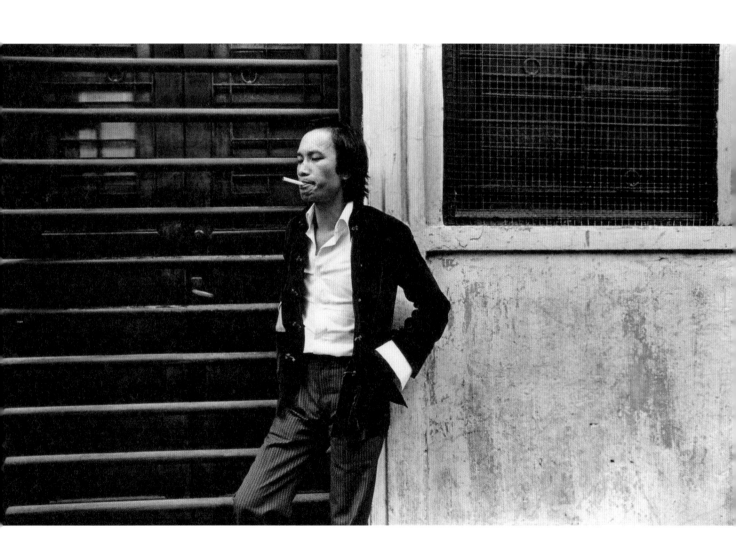

# 吳宇森

導演 | 監製

*John Woo*
**Executive Producer, Director**

吳宇森是典型的文青，他的面孔已告訴你：我執着、我堅持。直覺是一個嚴肅的人，「唔講得笑」那種！最初接觸的是他的實驗電影，也不記得他有沒有到過火鳥電影會看電影，沒有和他相識的印象。後來他進入電影圈。拍了一兩部電影，竟然是喜劇，而且很賣座很成功！雖然他不在當時火熱的新浪潮導演之列，但在他 1977 年的《發錢寒》後，就備受關注，自然要成為「曝光人物」。

那天該是在嘉禾的片場，他在拍《豪俠》。由於是日景，環境又較寬敞，所以十分暢意，吳導演亦沒理會我的虎視眈眈，亦步亦趨，他專注沉着，完全沒有武俠動作導演的霸氣，斯斯文文的一個文青模樣。誰也想不到他在拍一部武俠片。更想不到的，是 1985 年我們會在電影工作室合作呢！

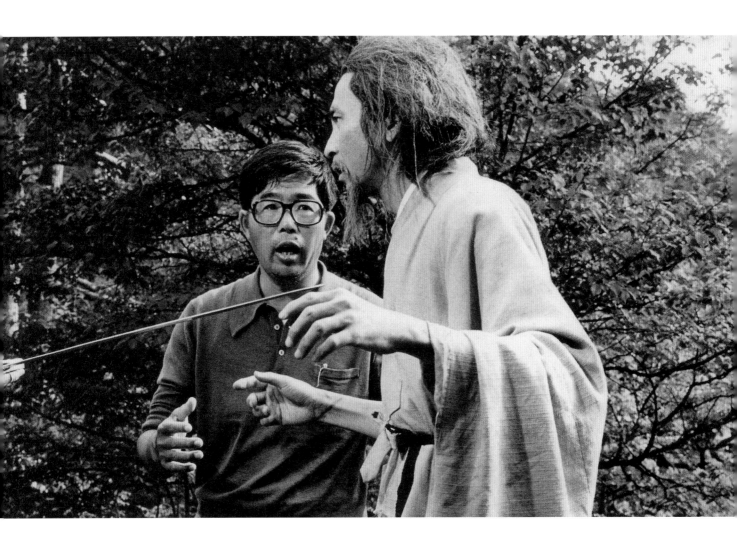

「我的武俠片多着重情節的深度，不一定是正邪的衝突，有時
還會更偏重說善良的人的矛盾。」

——摘自《電影雙周刊》第 39 期，1980 年

# 張鑫炎

張　導
演

*Zhang Xin Yan*
**Director**

原本是做影片沖印的張鑫炎，在和傅奇合作導演《雲海玉弓緣》後，正式成為導演。他拍《白髮魔女傳》，要到黃山實景拍攝。在當年此乃大膽創新的，1979 年中國尚未開放，張導演差不多是第一個到國內取景的導演。如此盛事，我不辭勞苦，獨自攀登黃山去湊興。誰知鄧小平主席早我兩星期登上黃山，與張導演遇上。當我抵達時，工作人員紛紛興奮匯報，爭相把主席的親筆簽名展示，一片喜氣洋洋，我雖然緣慳一面，但也沾到他們意外的驚喜。

張導演這幅照片是在黃山取景的，但卻沒有黃山的特徵，是失敗之作。

「作為導演，我因為要宣傳我的電影，說的話已經太多。我更
願意只是默默拍戲，靜靜思考，讓電影自己來說話。」

<div align="right">——摘自《香港電影導演大全 1979 — 2013》，2014 年</div>

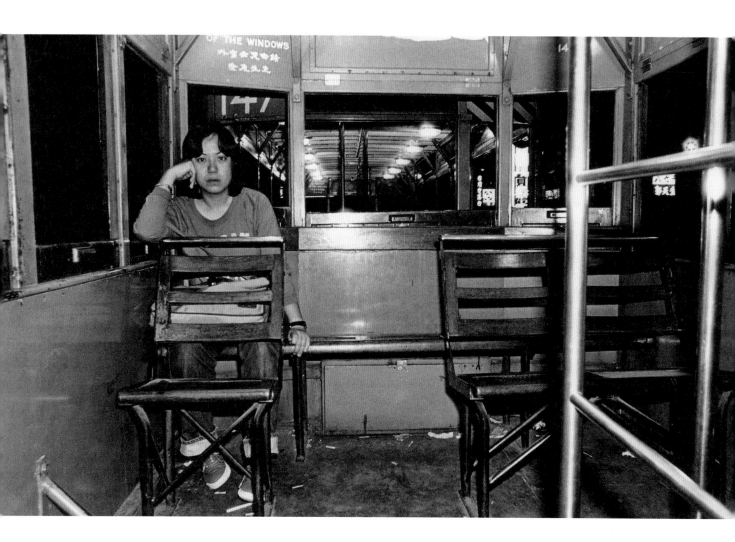

# 許鞍華

導
演

*Ann Hui*
**Director**

1979 年《電影雙周刊》決定開設一個我的攝影專欄，定名〈曝光人物〉，顧名思義，便知我們想替電影的熱誠工作者造勢。第一個，我便揀選了亞 Ann 許鞍華。她在《投奔怒海》之後，令全個電影圈振奮，令「新浪潮導演」的聲威更壯，怎可以不用她做頭炮？但行內人皆知亞 Ann 最怕影相，要說服她不容易。不易也要盡力而為，面對亞 Ann 堆着滿面靦腆和推搪，為難又難為，終於亞 Ann 深明大義，答應配合我的安排。

剛巧當時亞 Ann 沒有拍攝工作，我不能如願拍攝她的工作照！明知她怕相機（被拍攝），又敏感、緊張、害羞，我怎樣才令到她接受我？對，要四周無人！先令她有安全感。經過深思熟慮，最後我於深夜把她帶到上環一輛電車上層，在一個被黑暗包圍的光影下，我倆對峙，成就了第一幅〈曝光人物〉。

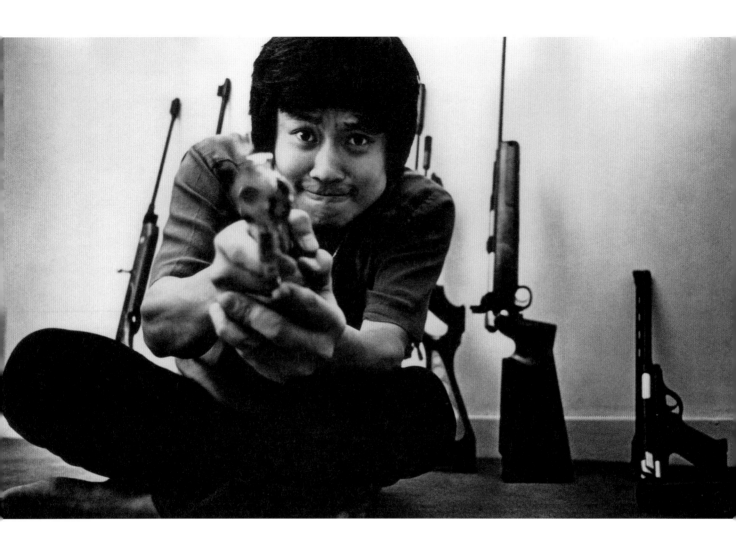

「我相信只要拍得好和有真實感，便可以賣座的。」

——摘自《電影雙周刊》第 5 期，1979 年

# 章國明

導｜演

*Alex Cheung*
**Director**

香港電影界突然掀起一股「新浪潮」，有幾個年輕導演從電視台跑出來拍電影，成績叫好，形成一股新力量。章國明的《點指兵兵》，一炮而紅，成為新浪潮導演的表表者。

章國明，是一個大孩子。人緣甚佳，他毫不掩飾被邀拍攝〈曝光人物〉的喜悅。碰上他沒有拍攝工作，我尚未有甚麼頭緒，他便邀我上他的工作室。他那工作室不大，沒有特別的裝置，在我暗中觀察這空洞、狹小的空間時，章國明不停熱情地講電影，講他痴愛的《星球大戰》，眉飛色舞，不停走動，他已忘記我存在的目的。我們一動一靜，把空洞填滿。突然這大孩子搬出他心愛的玩具，是各式各樣的槍，他忘形地逐一介紹，逐一示範。我便找緊機會捕捉我要的「章國明」。

「生命原本就是舞台，藝術原本就是人生。」

<div align="right">──摘自《電影雙周刊》創刊號，1979 年</div>

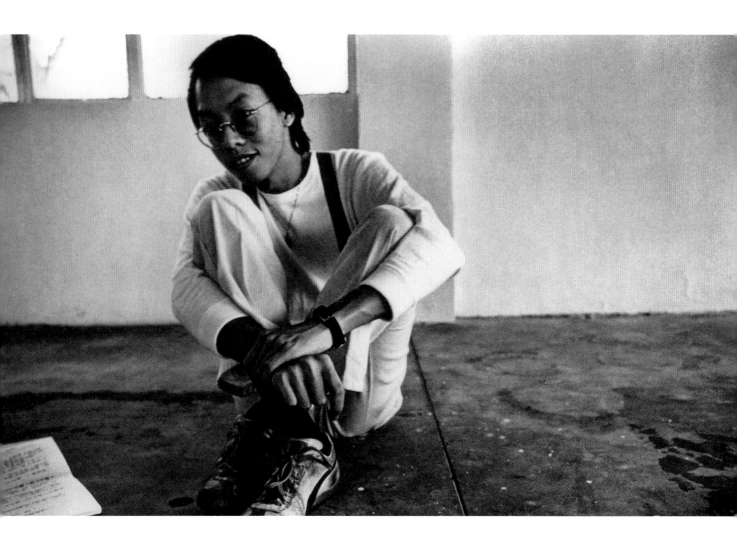

<div align="right">攝於 **1979**</div>

# 舒琪

影評人 ｜ 編劇 ｜ 導演

*Shu Kei*
**Director, Scriptwriter, Film Critic**

一個香港大學畢業的影評人，是鮮有的。舒琪在文化界年少立名，成為備受注視的影評人，他專注電影文化，形象鮮明，是當年文化界的才俊之一。他熱愛電影，從事電視編劇開始，進入嘉禾公司做編劇、副導演，一心致意投身電影行業，期間他從未放棄文字工作，做他的電影研究和評論。1979 年他曾當《電影雙周刊》的總編輯，那時他尚未達到做導演的願望，不過，機會總留給有準備的人，1981 年他終於夢想成真，開拍他第一部作品《兩小無知》。他成為當時香港最年輕的導演。

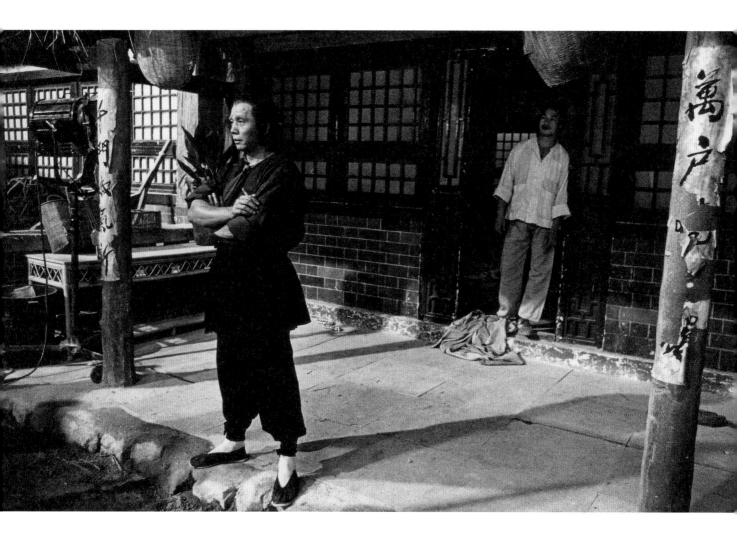

「我一向認為學武以強身，武德以服人。」

——摘自《電影雙周刊》第 3 期，1979 年

攝於 1979

# 劉家良

演員 ｜ 武術指導 ｜ 導演

*Liu Chia Liang*
**Director, Martial Arts Instructor, Actor**

劉師傅，大多數人都直接叫他師傅。在邵氏片場人人見到師傅都必恭必敬，師傅的氣場，十分利害。我在片廠碰見他也自然肅然起敬。他不是擺款作勢，是自信、自重、自負。他深信自己掌握了武術精髓，深知自己謹遵了傳統武德，深知自己發揮了正宗武術。在功夫武俠電影，他堅持用真功夫，一拳一腳，硬橋硬馬，自成一家，影響深遠，製造潮流。他被視為一代功夫片宗師，受到影評人的稱譽。2010 年他得到第 29 屆香港電影金像獎頒贈「終身成就獎」。真好，師傅可以在生時領取到他實至名歸的獎項！他師傅之名永存！

「我喜歡香港電影的其中一個原因是因為我喜歡流行大眾的電影，它們大都是充滿活力，不可預測，轉變得快及大起大跌。」

——摘自《電影雙周刊》第 82 期，1982 年

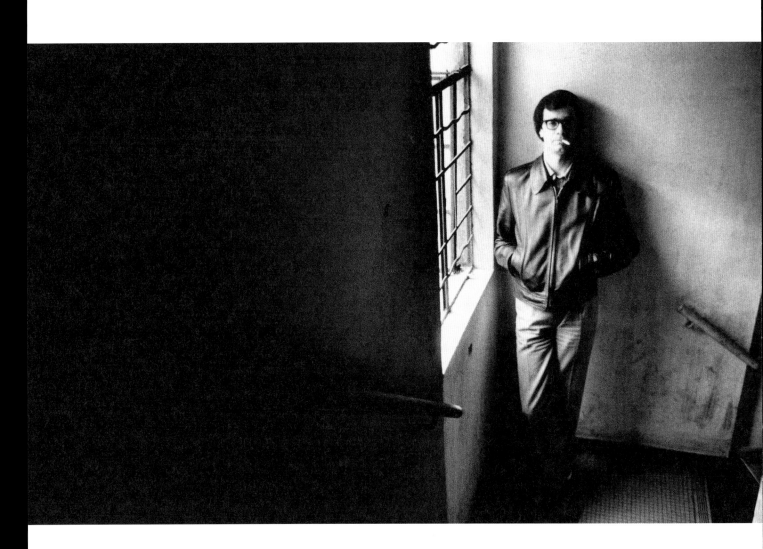

攝於 1980

# Tony Rayns

影評人

## 湯尼雷恩
### Film Critic

面對 Tony Rayns 這位外籍人士，我們很多都要慚愧，因為他認識香港 / 亞洲電影都比我們深入，他關心香港 / 亞洲電影都比我們急切。七十年代他開始關注香港 / 亞洲電影並寫評論。後來 1977 年因應香港國際電影節之邀，首度來港，自此便和香港電影界建立密切的關係。我時常見到他出現在香港，和不同的電影人見面，異常活躍，亦大受歡迎；因他來自英國，熟悉國際影壇、影展、電影節，適逢香港正要踏出國際，Tony Rayns 剛好成了我們的引導，所以 Tony Rayns 確實對香港電影和亞洲電影有一定的貢獻！他不單利用影評把香港電影推介到外國，他更利用協助各地策劃影展把香港電影介紹到歐美，有時更幫忙翻譯電影字幕！他就像我們一分子，十分投入香港這個環境，儼然是一個香港人！

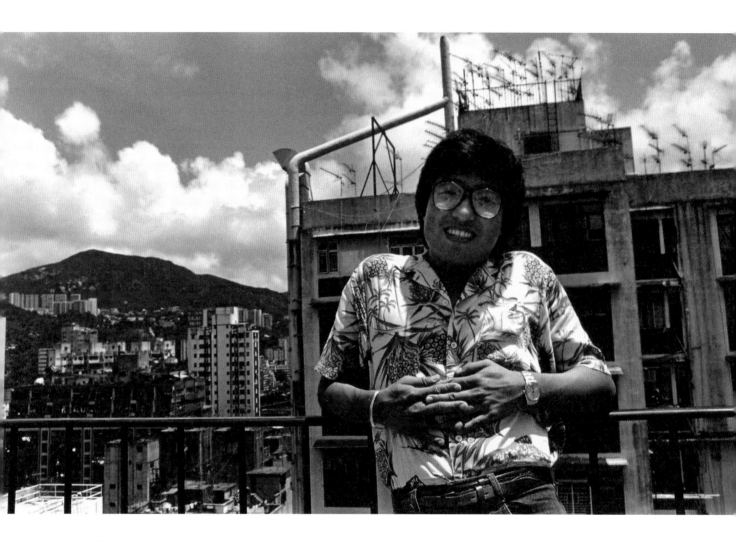

「我遇到的演員都很好，可能是我幸運。」

<p style="text-align:right">——摘自《電影雙周刊》第 6 期，1979 年</p>

# 于仁泰

演員 | 編劇 | 導演 | 製片

*Ronny Yu*

**Producer, Director, Scriptwriter, Actor**

Ronny 經常笑面迎人。那張笑臉加上爽朗的笑聲所向無敵。可能就是他這天生的武器，助他從廣告界闖入電影界，很快便可以站得住腳。

他在 1979 年和陳欣健聯合執導《牆裏牆外》後，1980 年便得到第一次自己導演的機會，我當然要有行動支持。那天在一個天台拍《救世者》的一場戲，現場氣氛輕鬆愉快，明顯是因為導演的個性影響。

跟他相處有如沐春風之感，很少見他拉長臉，扯高嗓。和他一起工作自然輕鬆愉快，替他拍照也是一樣受惠。因環境、光線限制，我勉強拍了這幅。並不滿意，相信他也不會滿意。以為將來有機會替他再拍，以作補償，可惜未能如願。

Ronny，對不起！

「好戲不一定是調子很高、難以欣賞、接受的。我的《父子情》
不是高調子的戲,它是通俗的,而且通俗得很。」

——摘自《電影雙周刊》第 57 期,1981 年)

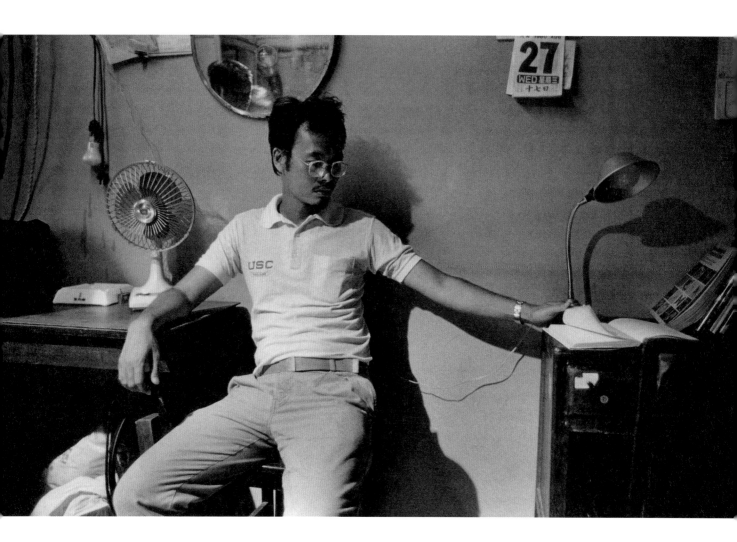

# 方育平

導
演

*Allen Fong*
**Director**

七十年代香港電台電視部雄心勃勃，全力支持對電影有熱誠的年輕編導為所欲為，財力人力有求得應，令那班年輕編導有機會成就出色的作品。方育平就是其中一個。他的《野孩子》和《元州仔之歌》引起全港注意，贏來讚賞和獎項。謙謙君子的 Allen 並沒有因為瞬間而來的成功而意氣風發，仍然繼續默默耕耘，籌劃下一部作品《父子情》，那是他第一部進軍電影界的作品。我作為電影文化界中堅分子，當然要助他聲威，約他拍照，然而他再三推搪。我明白有種人是害怕攝影機的，他就是那種，我唯有採取突擊，先打探他拍攝的場地，實行捕獲。現場是港式公屋，正！方育平在香港電台電視部拍的得獎作品就是這些環境，不就是他的表徵嗎？

我滿心歡喜去到現場，豈料得到的不是歡迎，而是求我罷手。我當然不為所動，堅持要進行拍攝任務，方育平無奈，只好接受我在現場守候。我終於等到了這一刻，滿意！更高興的是他憑那部處男作《父子情》得到我有份籌辦的第一屆香港電影金像獎的「最佳導演」呢！

「接近觀眾當然是好事，但『故意』就不好了。投其所好自然
受歡迎。」

——摘自《電影雙周刊》第 36 期，1980 年

# 甘國亮

編劇 | 監製

*Kam Kwok Leung*
**Executive Producer, Scriptwriter**

甘生，這位影視界潮人在電視界、電影界往來穿梭，為所欲為，他很幸運可以抓緊機遇和人脈，然後像個任性的小孩，率性而行；他作大膽的嘗試，他要走在潮流之先。甘生的自負，十分明顯，他從不掩藏，他要公諸於世，他要贏盡掌聲，他過人的智慧和能力，創作出來的作品總不會令人失望，反而令人期望，他的創作有品質的保證，甘生有他的金漆招牌呢！

「沒有純電影，影評難有價值性。」

——摘自《電影雙周刊》第 27 期，1980 年

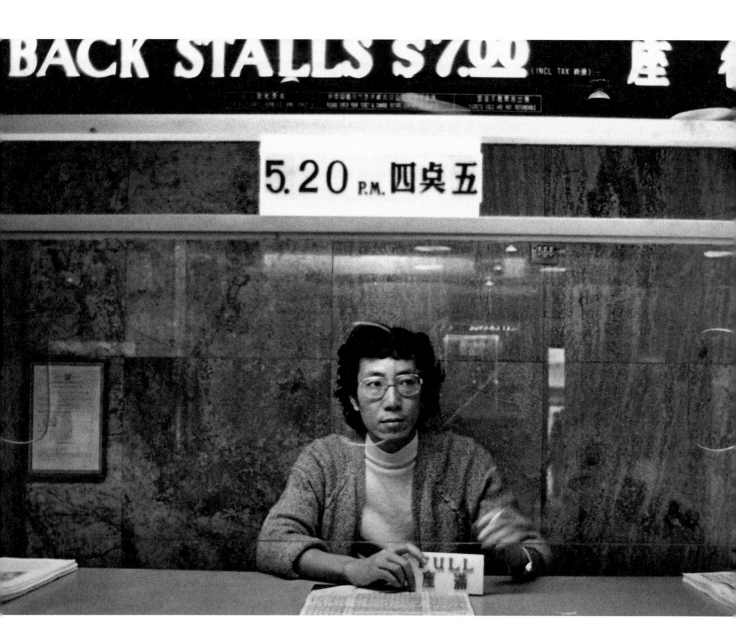

# 石琪

影評人

*Sek Kei*
**Film Critic**

石琪，早在《中國學生周報》時期已認識他，可他未必認識我。因為當時文化圈異常熱鬧，人來人往，熙熙攘攘，面目模糊，只有幾個脫穎而出，成為中心人物，石琪就是其中之一，因為他寫的影評。

相信香港有很多人是看着他的影評長大的，在香港的電影文化，他功不可沒，奇怪香港電影金像獎怎不頒他一個貢獻獎。

不過，石琪才不稀罕，他就像世外高人，我行我素，怡然自得。我一直很尊敬這位前輩，他在我心目中的地位自然不會低，選他做「曝光人物」自是必然，但是，石琪是低調的，除了他的名字每天出現在報紙上，他幾乎是隱於市，要拍攝他實在有點犯難，面對一個外表木訥的大男人，又是一個文字人，有點太平面了！怎麼辦？怎樣把平面變成立體？於是着手打探他的起居習慣。原來他喜歡行山和游泳。可是行山和游泳跟他的影評人身分扯不上關係，怎算好？我還是苦苦懇求，約了他每天都去的摩利臣山泳池相見。真正的挑戰是周遭的環境極度不配合眼前人，我怯生生的領着他漫行，他還絮絮不休的推辭。幸好天助，眼前出現一間戲院，計上心頭，即奔入戲院提出要求，可能被我的熱誠感動，我便順利把石琪送入了售票處的房間內⋯⋯。

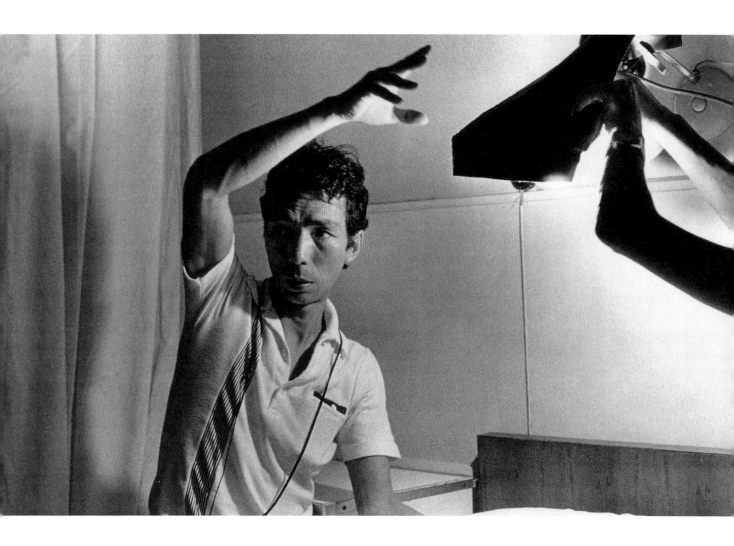

「我認為作為燈光師也應該要看劇本，因為有劇本在手，每個
部分的工作人員都看過，到正式開拍時，便能減少不必要的
問題發生。」

<div align="right">——摘自《電影雙周刊》第 56 期，1981 年</div>

# 林榮

燈
光
師

*Lam Wing*
**Lighting Man**

林榮，是很多人忽略的電影工作者，卻是很多導演和攝影師十分重視的一員。他默默在暗黑的片場，荒蕪的曠野，搬弄沉重的燈枝。他和他隊伍往往都比人早到現場，眼看他搬來弄去，左忙右忙。我完全不知就裏，不知他所為何事。一張罩着燈泡的紙也擺弄一番，這就是專業精神，專業要求。有時又會見他和攝影師有商有量，那種默契，那種互相尊重，是工作的喜悅。又曾見他經營多時的燈光，多少心血的成績，得出的效果，令他露出滿意的笑容。想想可能就是那份成功感、滿足感，推使一班在暗黑中工作，付出的人默默辛苦努力地琢磨。因為一部電影的攝影成功，往往歸功於攝影師，而不是燈光師。

「雖然不是讀電影，但我看到一個較大的世界，對某些事情，
都懂得怎樣去觀察，去分析，我覺得這一點對一個導演來說，
亦是很重要。」

——摘自《電影雙周刊》第 14 期，1979 年

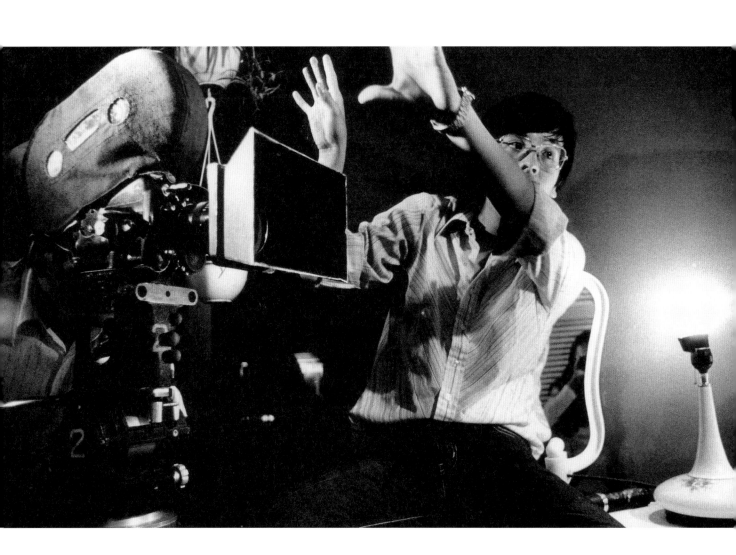

# 冼杞然

導
演

*Stephen Shin*
**Director**

冼杞然，大學畢業後進入電視台做編導。憑藉他的學歷和口才，發展順利，後來更成為香港電台電視部的節目總監和編導，高薪厚職，足令不少勇闖影圈發展的年青人羨慕不已。因為那時影圈的收入不高，更難是攀近導演之位，更不用想拍自己想拍的電影和故事。有多少個可以像冼杞然那樣幸運？

每次見到冼杞然，他都口若懸河，滔滔不絕。他很急切推心置腹，不吐不快。很喜歡做他的聽眾，特別我是個不喜歡說話的人。

冼杞然雖然與香港電影新浪潮同期，他從不被列入新浪潮導演之列，他在浪潮以外，沒有任何負擔和心理壓力下，用他的方法達到拍攝的目的。在電影行業，因他特有的行政能力和經驗，所以必然成為一個成功的電影人！

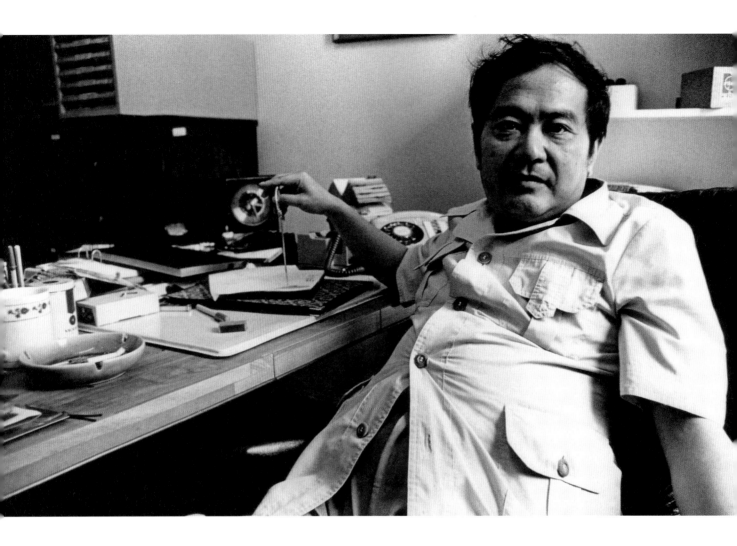

「他們老是問我的戲是拍給哪些人看的，我說我的戲當然是拍給中國人看的啦！我要了解那件東西才能拍。」

——摘自《電影雙周刊》第 46 期，1980 年

# 胡金銓

| 導
| 演

*King Hu*
**Director**

胡大導，我見到他的時候，他經已沒那麼活躍於影圈。他儼如學者多於導演，他埋頭做研究，是個考究狂，只要他有興趣便鍥而不捨，他研究明史、老舍、戲曲、華工……我直覺他是一個藝術家，不是因為他的藝術文學等修養，而是他固執獨特的性格。雖然他的電影有一定的商業成績，但他卻沒有半點商業俗氣，就是與別不同，所以他的作品也有獨特的美感和風格。他是新派武俠片的先驅，影響至今，成為後來者的啟導。備受推崇的徐克都說：胡金銓是一個比我們強很多倍的電影界巨人。

我錯過了他拍《俠女》、《龍門客棧》時的英偉。我是去又一村，他的辦公室登門拜訪的。哈哈！果然是一個學者，他的辦公室就像一個大學教授的辦公室，他就活像一個大學教授！

「不論我拍甚麼東西也會有兩個原則，其一是要觀眾過癮，第二個原則是我們希望拍出來的電影，對喜歡電影的人來說仍是可以接受的。」

——摘自《電影雙周刊》第 4 期，1979 年

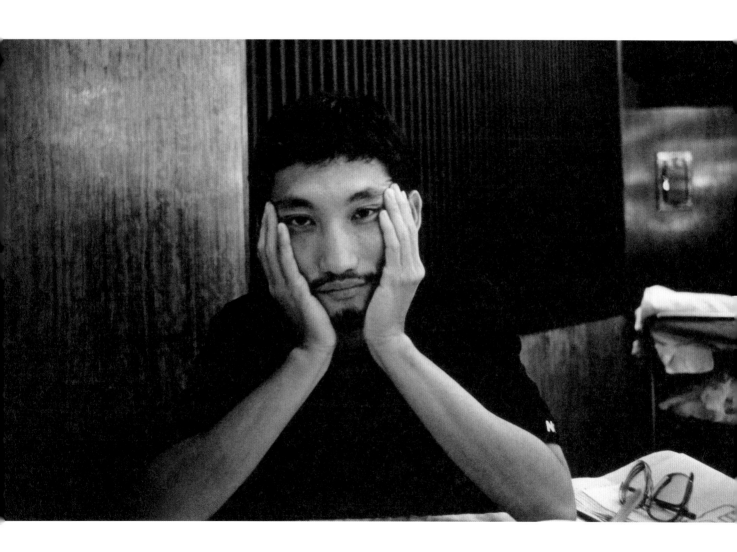

攝於 1980

# 徐克

導演｜策劃｜監製

*Tsui Hark*
**Executive Producer, Production Designer, Director**

徐克，在電視的拍攝成績令他聲名大噪，吸引到不少電影公司的招攬。他第一部電影作品《蝶變》聲威攝人，令香港電影展開新一頁，更令電影圈帶來新希望。那個時候電影新浪潮開始翻騰，波濤洶湧。徐克聲威最大，不是因為他強烈的樣貌和性格，更不是因為他的能言善道，又不是因為他過人的魅力，而是因為他耀眼的才華！隨之而來的《第一類型危險》和《蜀山》更鞏固了他在電影圈的地位。

因為施南生的關係，我們接觸的機會很多，暱稱「老徐」，而拍攝他的機會亦因而較多。他是很上鏡的，又表情豐富，所以後來常被邀請在一些電影演出，十分搶鏡。我和他亦曾在章國明的《星際鈍胎》一同客串，互掟蛋糕！我挑選老徐這幅攬頭發呆的樣子，只因那不是人們常見英明神武的「徐大俠」！

「我想在娛樂性，商業性中盡量講一點東西。我常常想試出一些新事物。」

——摘自《電影雙周刊》第 38 期，1980 年

# 桂治洪

導演

*Kuei Chih Hung*
**Director**

桂導演是出名的「邪派導演」，雖然他在邵氏片場這個既定的商業架構內拍電影，他承擔着壓力和限制，但仍大膽創新，努力嘗試。他另闢異途，選擇多樣題材，強烈影像。由於他的電影畸異妖邪，驚世駭俗，獨具風格，所以被譽為「邪派導演」，但現實的桂導演是好好先生一名，絕無邪怪，為了把他「妖魔化」，我耐心等候⋯⋯唉！他偏偏又是一個和眉善目的好好先生。幸好，在暗黑中跑來了一隻狗，天助我也！

「我年紀很小已對電影着迷，那時我對電影幾乎是發狂的。坐在戲院裏，就像迷失在一個夢的世界裏。」

<div style="text-align: right">——摘自《電影雙周刊》創刊號，1979 年</div>

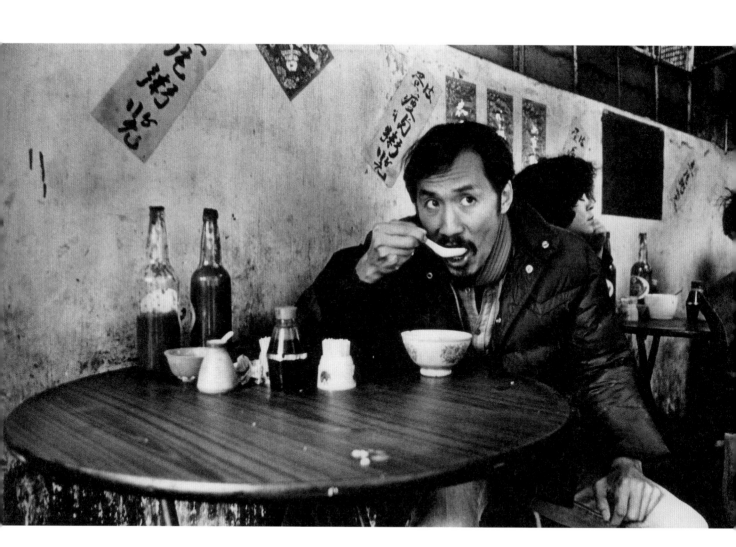

# 梁普智

導演

*Leong Po Chih*
**Director**

Po Chih，在當時影圈被視為「鬼佬」，他帶台山口音不大流利的廣東話，儼然就是一個外國人。梁普智是英國出生的台山人，在英國修讀電影，在英國 BBC 工作。這個名副其實的 BBC（Britain Born Chinese）於 1967 年抵港，進入 TVB 培養編導人才，很明顯是香港無綫電視的外援。兩年後，Po Chih 和朋友合組廣告公司，廣告作品得獎。Po Chih 在港紮下根來，成為一個地道的香港人，我們也不再當他「鬼佬」！

1976 年，他在港拍了第一部電影《跳灰》，十分成功，成為香港警匪片的先鋒，從此，Po Chih 就成了香港電影界的一分子，為香港電影貢獻。

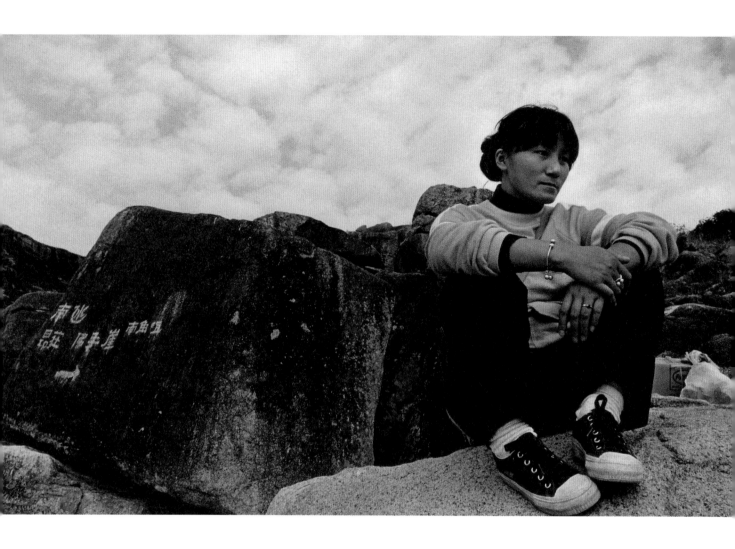

「我始終認為任何題材都可以拍得好，不必局限於暴力、色情
等，其實商業片亦可以拍出戲味，只要有誠意。」

<div align="right">

——摘自《電影雙周刊》第 64 期，1981 年

</div>

# 單慧珠

| 導
| 演

*Rachel Zen*
**Director**

單慧珠導演英姿颯颯，快言快語，一派鐵娘子模樣，她的強頑固執馳名廣播道，她是港台著名的導播。據聞她在港台拍攝是有求必應，為所欲為，聞者無不羨慕嚮往。當時香港飛騰，求才若渴，有才者自然有機可乘，單導演便一帆風順，順風順水，由港台導播進身電影導演，成為電影界一名悍將。

已記不起這幅相是在那部製作拍的，只記得是在一個離島。眼看這位鐵娘子與頑石共存，天造地設。

「導演有些是沒主意，有些是太主觀，有些是過份唯美，我最憎那些吹毛求疵的，最難對付的是沒主意那種。他會時常依賴你，我總要逼他們講出自己的要求。」

——摘自《電影雙周刊》第 48 期，1980 年

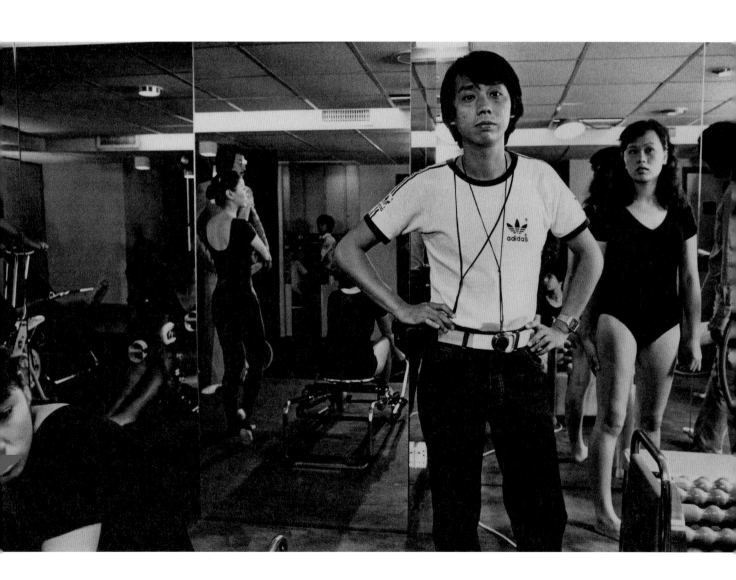

# 鍾志文

攝影師

*David Chung*
**Cameraman**

火雞鍾，17 歲到邵氏片場學習電影攝影，從做助手開始，一直到 1973 年進入無綫電視當攝影師。適逢遇上一班年青，充滿創作熱誠的導演，有徐克、許鞍華、譚家明、章國明等，他們風風火火的，把火雞鍾捲入了這個電影新浪潮。由 1973 至 1977 年，他就在電視台打下菲林拍攝的基礎，成功跟隨那班新浪潮導演邁入電影圈。那時候火雞鍾成為眾多導演爭奪的攝影師，時常見到不同的導演拉住他密斟。1979 年，火雞鍾憑許鞍華的《瘋劫》奪得台灣金馬獎的最佳攝影獎，他更成了攝影的保證，因而成為導演和製片家爭奪的對象。我也曾親眼看過火雞鍾涎着笑臉推斷來者，心裏是替他高興的。

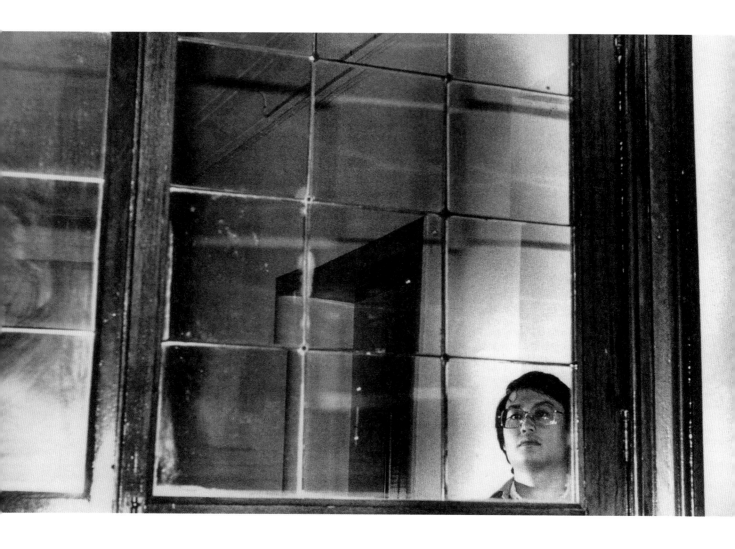

「我相信戲的風格跟人的思考方法有關，在我而言，我認為做
人也好，拍電影也好，一切最好順其自然。」

<p style="text-align:right">——摘自《電影雙周刊》第 144 期，1984 年</p>

# 嚴浩

| 導
| 演

*Yim Ho*
**Director**

嚴浩，少年得意，21 歲去倫敦讀電影；23 歲回港入電視台工作；25 歲憑一套電視劇獲「美國紐約國際電視節」銅獎；26 歲拍第一部電影《茄哩啡》，成為新浪潮導演之一；32 歲導演的《似水流年》更奪得香港電影金像獎的最佳影片和最佳導演獎。亮麗的成績十分耀眼！

我沒有機會到現場看他拍戲，但有機會到他麥當奴道的住所，就在樓梯轉角，我捕捉到年輕的他，「自覺地站在一個生命的關口」，這是他在一個訪問中說過的一句話。那塊霉舊的方格水銀鏡，像井字棋的棋盤，就好像嚴浩面對的人生棋盤呢！

「我覺得電影是一種 team work，一個人的意見未必對，可能集合幾個人的意見才對，導演和攝影師一定要有默契，才知道怎樣攞得最佳的攝影角度。」

——摘自《電影雙周刊》第 38 期，1980 年

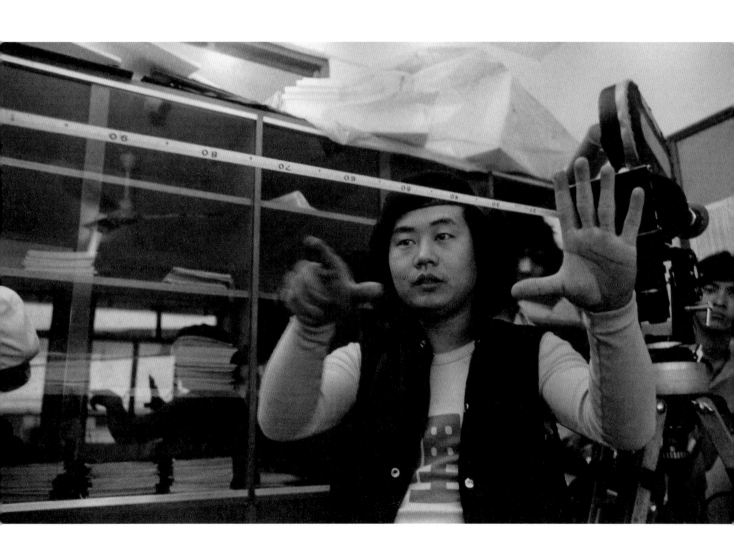

# 古國華

攝影師

*Johnny Koo*
**Cameraman**

**Johnny** 是當年電影圈十分搶手的攝影師，所以他有點囂張，有點「招積」。這點特質是一般有實力的專才都會有，並不出奇。他在麥當雄那部《省港旗兵》的手提拍攝，表現出色，奠下他在電影圈的地位。當時電影製作特別多，正是風起雲湧時，求才若渴，況且攝影師不多，Johnny 自然意氣風發，但他並不惹人反感，皆因他的孩子臉和活潑的性格，反應快又妙語如珠，往往可以扭轉僵持的局面，甚至把他推到幕前，成為演員。幕前幕後他判若兩人，攝影機後他是「大佬」，攝影機前他是「小混混」。

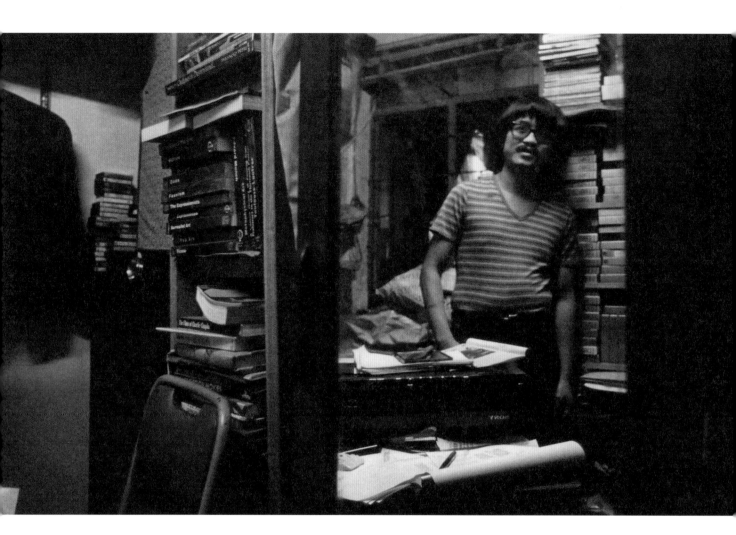

# 李登

編
劇

*Lee Ten*
**Scriptwriter**

典型文青，一生與文字相連。這性格獨特的文字人，多見他獨來獨往於試片間和放映活動，只知他喜歡看電影、喜歡看書、不多言，但語出逼人，辛辣尖刻，並不好惹。當時編劇不多，加上要着意推重編劇的地位，李登遂成拍攝對象之一。怕他拒絕被拍，唯有直闖他的私人禁地。

他喜歡閱讀，自然獨擁書城。我就是要那環境！一個孵育多個劇本的地方！

# 「沒有解決不到的技術難題！」

<div align="right">——摘自拍攝《蚱蜢弟弟》時的談話</div>

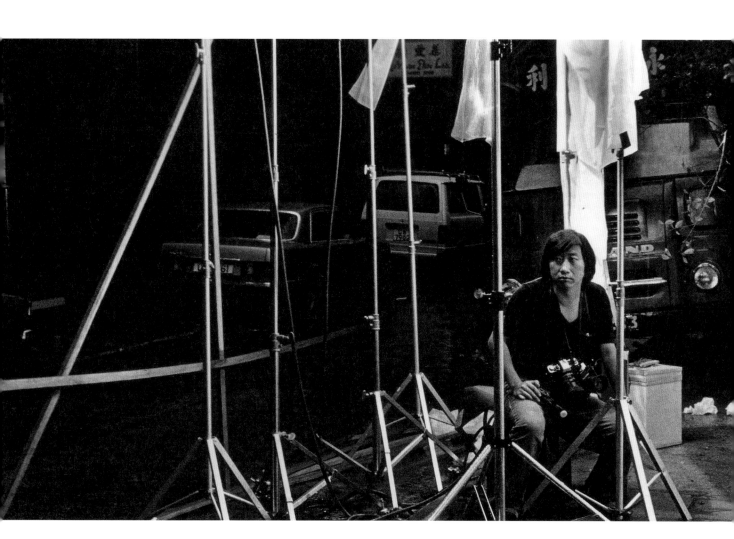

# 李融

劇照攝影師

*Lee Yung*
**Still Photographer**

李融，電影發燒友。本來是畫師的他，加入了火鳥電影會，熱誠投入會務，我們就是那時認識。他又滿腔熱誠的拍攝獨立短片，他的火熱影響了旁人，是一個有影響力的人物。為了全心全意拍電影，他捨棄本行，投身電影界，首先是當劇照攝影師，再如願參與電影拍攝工作。那時他已婚，有家庭負擔；本行原是入息豐厚，他竟然捨本逐夢，取收入微薄的電影工作，出人意表！他就是這樣執意，這樣忠於自我，這樣決斷堅毅！

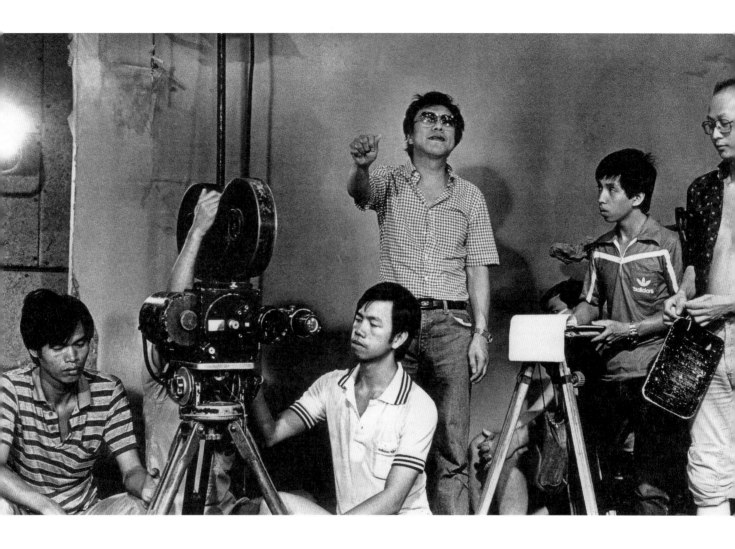

「電影始終是『遺憾的藝術』。導演永遠不會拍得好，至少他們自己永不會滿意。」

——摘自《電影雙周刊》第 120 期，1983 年

# 李翰祥

導演

*Li Han Hsiang*
**Director**

李大導，當年在邵氏影城是至尊至大，皆因他的風月片、黃梅調、宮闈片都十分賣座，賺錢又贏獎項，名利雙收。這位商業片有成的導演卻與別不同，不沾俗塵，文質彬彬，謙恭有禮，一派學者風範，像教師又像教授。1979 年開始，他在《東方日報》寫一專欄，叫〈三十年細說從頭〉，膾炙人口。李大導不單美術修養好，文采更為耀眼。由於該專欄大受歡迎，李大導便把它搬上大銀幕，再加強自己的大計本錢，原來那時他經已暗地籌劃野心之作《火燒圓明園》和《垂簾聽政》。

那天在邵氏影城，他正在拍《三十年細說從頭》，一場不大重要的戲，沒有大明星，只有太陽！他，就是片場內的太陽，中、港、台影壇風雲第一人。

「我寫對白絕不超過 50 個字。」

——摘自《電影雙周刊》第 76 期，1981 年

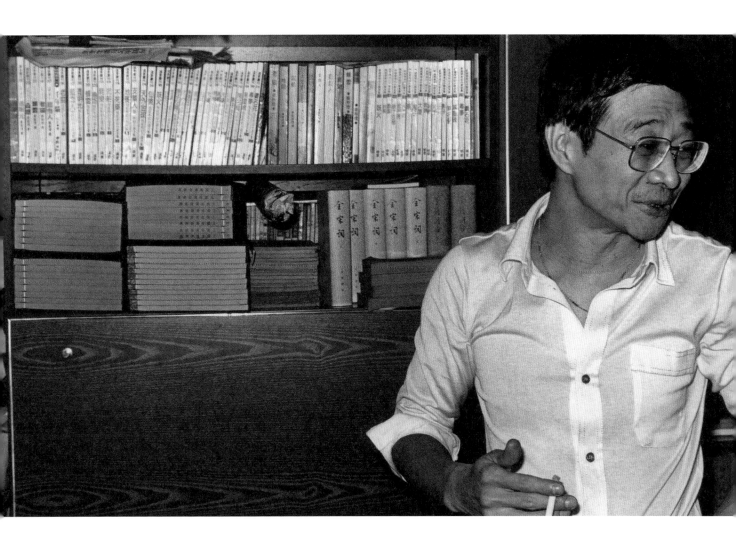

# 倪匡

小說家 | 編劇

*I Kuang*
**Scriptwriter, Novelist**

1981 年，那時倪匡還未「曝光」，他絕少接受訪問和拍照，雖然他經已名成利就，但努力保持低調，堅持做一個專業的文字人，所以很難出現在傳播媒介。我算是十分幸運，全因《電影雙周刊》的江湖地位吧！我該是第一個被他允許拍攝的傳媒人！很難想像他在香港經濟起飛，傳播媒介橫行，竟然成為真正的「曝光人物」，媒介的寵兒……當然，他本身就是一個非常可愛的人，可以滔滔不絕，呵呵大笑，誰都喜歡和他作伴為伍。他是小說家，誰都知曉，但他是電影編劇，便鮮為人知了！他曾經說過：「平生最得意的兩件事，是屢為張徹編劇本，曾代金庸寫小說。」他自 1967 年寫了《獨臂刀》，隨後寫了過百的電影劇本，包括李小龍的《精武門》和《唐山大兄》！所以2012 年香港電影金像獎頒發他「終身成就獎」。

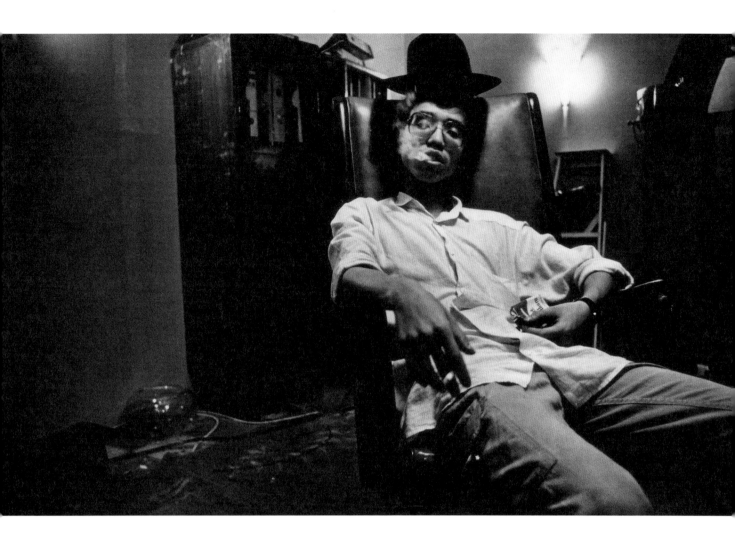

「如果劇本寫得很精彩，無論怎樣拍，電影都會好看，都會令
人感動。甚至每一場戲一開機一鏡到底，一樣精彩。」

<p style="text-align:right">——摘自 2017 年「沒有浪潮 只有大海」講座</p>

# 柯星沛

副導演

O Sing Pui
**Assistant Director**

柯仔，早在電影文化中心已看到他對電影的熱忱，他是活躍分子，甚麼時間甚麼活動都有他的踪影。後來，只要見到徐克便一定見到他，他成了徐大導的副導演和得力助手。他從此投入影圈發展，乘着八十年代電影工業的高浪一直滑行，他樂此不疲，更迭角色，由副導演，到導演，到攝影師，成績耀眼。

「其實我喜歡拍文藝片，文藝武俠片，動作得來感性重的武俠片，多一些人性，多些感情，內涵多一點。」

——摘自《電影雙周刊》第 88 期，1982 年

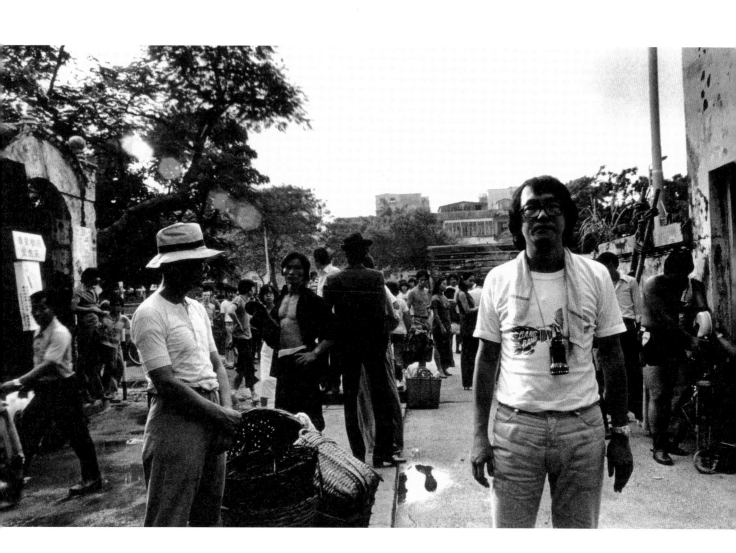

# 唐基明

導
演

*Terry Tong*
**Director**

七、八十年代，電影界湧現了一些大學生，他們拍攝的作品別具新意。他們本人亦總有股知識分子的氣質，唐基明就是其中之一。他畢業於香港中文大學藝術系，他沒有當藝術家，而跑去電視台追尋理想。那時的五台山，他進駐了三台，包括佳藝電視、麗的電視和無綫電視，擔任了不同的工作崗位，鍥而不捨，繼續追夢。1980 年他終於得償所願，開拍第一部電影《殺出西營盤》。我當然要助他長聲勢，把他「曝光」。在片場見到這位「新」導演，斯斯文文，像一個教師多些。可是，他拍的卻是緊張動作片，而不是文藝片。

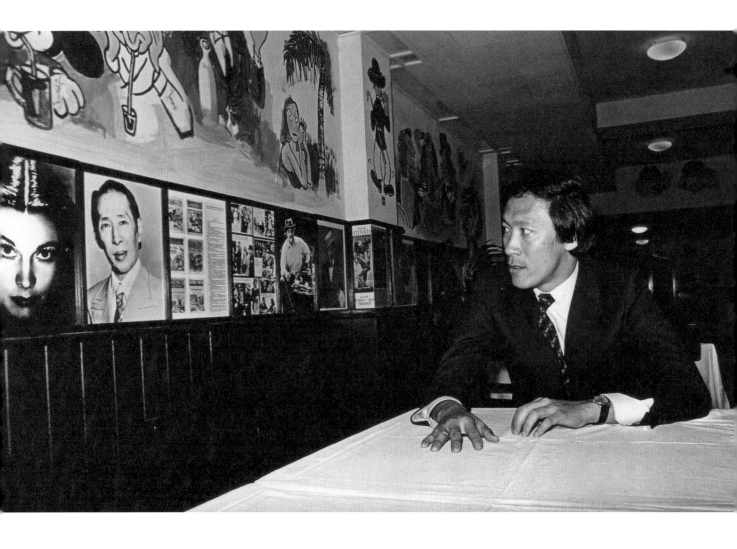

「真實的我喜歡拍些較感性的戲。可以有多種方式，愛情、暴
力、警匪。但一定要有些 human drama 才好。」

<p align="right">——摘自《電影雙周刊》第 160 期，1985 年</p>

# 陳欣健

| 演員 | 編劇 | 導演 | 監製 |

*Philip Chan*
**Executive Producer, Director, Scriptwriter, Actor**

認識 Philip 的都喜歡他，他就是有一種親和力。男的喜歡和他為朋，女的更喜歡與他為伴。我從不會問為甚麼那麼多女人愛上他，痴戀他，因為 Philip 就是一個有魅力的人！他天生是要飛揚的，他擁有太多要展現了，一套警務人員的制服怎能形成局限？這位成功的警務人員決定衝破樊籠飛彩龍，棄官從影，他真的成為一個成功的電影人，帶給我們不少精彩的警匪片。

這張照片是在當年電影圈的一個「蒲點」——The Palm 拍攝，該是一個電影首影活動。Philip 是電影界活躍分子，是座上客乃必然。他偏偏坐在那位置，我又偏偏揀選了他和新馬師曾對望的一瞬。

「在實行自己的意念時，我很放縱自己。」

——摘自《電影雙周刊》暑假特別號，1981 年

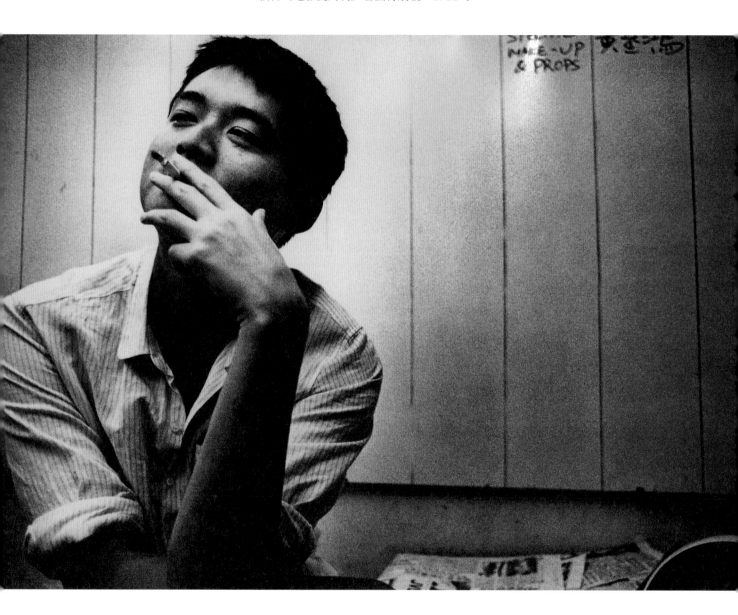

# 張叔平

美術指導

**Art Director**

William，那時還未流行叫他「亞叔」。初入電影圈，帶着一身「唐書璇」的氣質，原是想當導演的他，卻做了美術指導。人們要的就是他的品味，所有人就對他的品味有信心，包括導演、演員、工作人員⋯⋯特別是女演員，後來 William 就成為了某幾位女明星的個人形象及服裝指導。

William 雖然俊朗，卻不喜歡鏡頭。大部分英俊美麗的人都喜歡鏡頭，懂得怎樣捕捉你的鏡頭，William 就是例外。他就是會避開你的鏡頭，真氣人！要拍他，很難，他就是那樣「唐書璇」──低調。甚至有一次，他獲提名香港電影金像獎，他也囑咐我代他上台領獎。

幸好，我還是捕捉了他很「亞叔」的一霎！

「我以做一個編劇為榮，不理好壞，我都是全心全意去做。」

——摘自《電影雙周刊》第 76 期，1981 年

# 張堅庭

演員 | 編劇 | 導演

*Alfred Cheung*
**Director, Scriptwriter, Actor**

亞庭，是個討人喜歡的小子。風趣憨直，能說善道，和他一起度劇本十分開心，和他做朋友一起談天說地也十分開心，他就是會把環境氣氛變得輕鬆愉快！

他替港台電視做資料搜集和編劇，順心得意，更建立了人脈基礎。待他到美國進修回來，立刻便有導演向他揮手。他被許鞍華邀請做《胡越的故事》的編劇。他正式成為一個電影編劇，開始踏入電影圈成為電影人，年輕的他自然喜難自禁！

「現在我的人工是貴了，但我是很慳儉的美指，我不喜歡胡亂花錢，窮人也要穿名牌？我不要這套。」

——摘自《電影雙周刊》第 186 期，1986 年

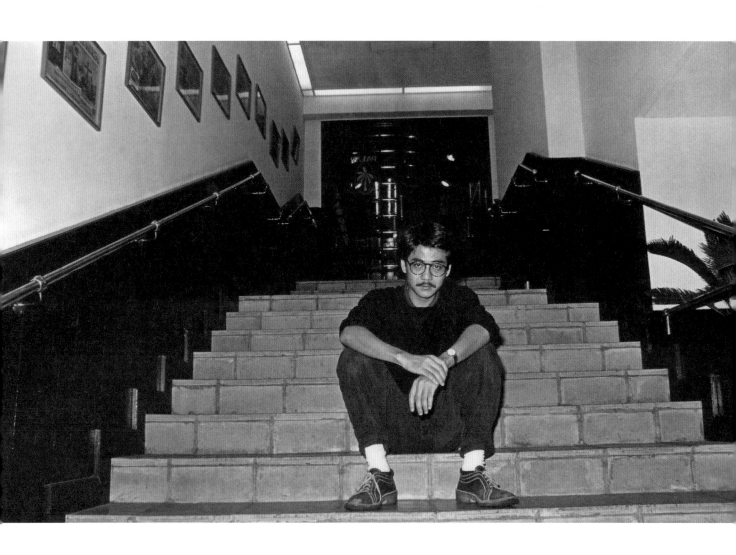

# 區丁平

導演

美術指導

*Tony Au*

**Director, Art Director**

香港七十年代是一切起飛的年代，那時文化活動，時尚活動特別多。因為《號外》雜誌的關係，我有機會參與其中。很多時都見到 Tony，他當時是唐書琨———導演唐書璇的哥哥公司的時裝布料設計師，常與張叔平結伴，物與類聚，同是低調隱藏，我把他們歸類「唐書璇群組」。後來 Tony 決定轉行，飛英進修電影，可見電影的魅力。Tony 進修回來立刻投入電影工作，卻不是導演，而是美術指導。事實當時電影界的確導演多的是，美術指導便只有張叔平一個。況且那時那批新浪潮導演都需要一個美術指導，幫助他們創出全新的影像和視像，Tony 便成為他們爭奪的對象。第一年，Tony 便做了三部電影的美指，可見僧多粥少的現實情況。

在 The Palm 的一個活動遇上他，那時他應該在做許鞍華的《胡越的故事》美指，是我們十分期待的作品。

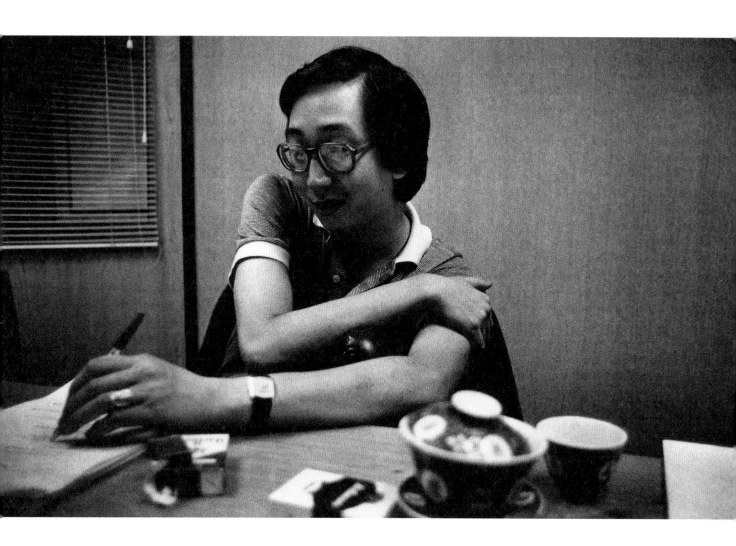

# 秦天南

*Tin Nam Chun*
**Scriptwriter**

秦天南，是典型的書生，喜歡攬卷翻書，有書卷氣，所以有才子、書生的氣質，但他沒有脫俗離塵，他喜歡熱鬧，總見他呼朋喚友，高談闊論，暢飲豪吃，開心快活！他從中文教師進而成為編劇，在他只是說話的地方和對象改變而已，他一樣暢所欲言，痛快，他就是喜歡說話，我亦喜歡聽他說話，因他風趣幽默，妙語如珠，令人如沐春風，這位現代才子逍遙穿梭文字和電影之間，輕鬆自在，悠然自得！

「當年看《齊瓦哥醫生》時，因為驚嘆它於攝影方面的完美，
使我立志要成為一個電影攝影師。」

<p style="text-align: right">——摘自《電影雙周刊》第 111 期，1983 年</p>

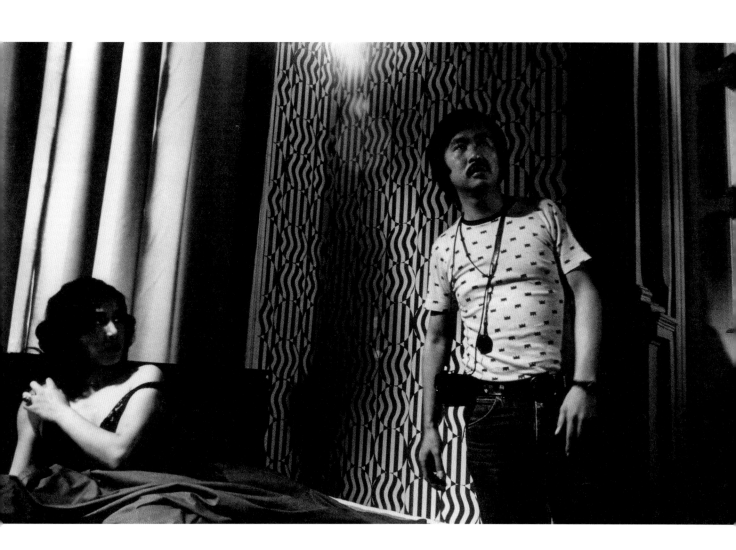

# 黃仲標

攝影師

*Bill Wong*
**Cameraman**

亞標，帶着多年在電視製作的經驗和磨練踏入電影界，頓時成為一班年輕新入行導演爭奪的對象，親耳聽過不少導演在籌劃組班時，攝影師的選擇第一個總是亞標，亦聽過他們不少的失望嘆息，皆因亞標無期！亦有因要就亞標的期而改期拍攝！那時的亞標並沒有得意忘形，仍保持沉穩，眼見他誠懇和導演、美術指導有商有量，認真和他們睇景、開會，從此亞標在香港電影建立了受人敬重的地位，也建立了香港 Cinematographer 的地位。

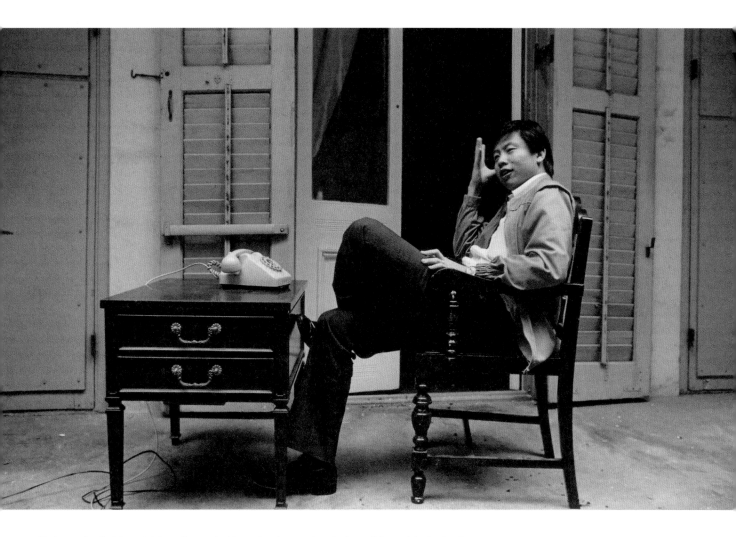

「我一步步的回溯過去，發覺一切都是由電台開始；若我沒有在電台寫第一個劇本，就沒有今天。只要不計較，以後的發展就更大。」

——摘自香港電台《香港廣播人和事》訪問，2019 年

# 黎永強

製片

**Producer**

亞 Paul 是製片，他在新藝城創業期間，忙得不可開交，所有人遇上問題都找亞 Paul！亞 Paul 就好像黃大仙，有求必應！他在十萬火急之際，也可以和顏悅色，靜心細聽，然後清楚指示，盡心幫忙。他有如當時新藝城的「大內總管」，地位超然！

亞 Paul 本身是話劇發燒友，喜歡演戲。但他發現要當演員明星的太多了，他聰明選擇了幕後工作，默默成就別人的光芒，幫助別人功成。是一個令人尊敬的幕後英雄。

「從創作、制度的發展來說，香港電影業正處於一個轉捩點，
是走向較健全的制度。」

——摘自《電影雙周刊》第 44 期，1980 年

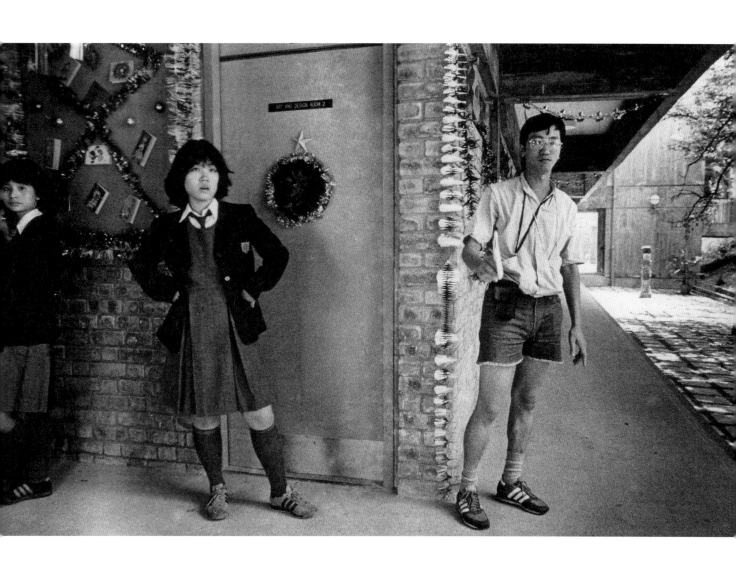

# 蔡繼光

導
演

*Clifford Choi*
**Director**

認識蔡 Sir 是在香港電影文化中心，香港電影文化中心是 1978 年蔡 Sir 和羅卡、吳昊為推廣香港電影文化，培養電影人才而成立，號召當年一班年青導演如徐克、許鞍華等加入培訓。那時的電影中心活力十足，充滿青春熱情，甚麼時候上去都是鬧哄哄。蔡 Sir 永遠是亞 Sir 模樣，所以他後來在香港浸會大學、香港演藝學院等專上學院從事教學，繼續對香港電影傳承作出貢獻。

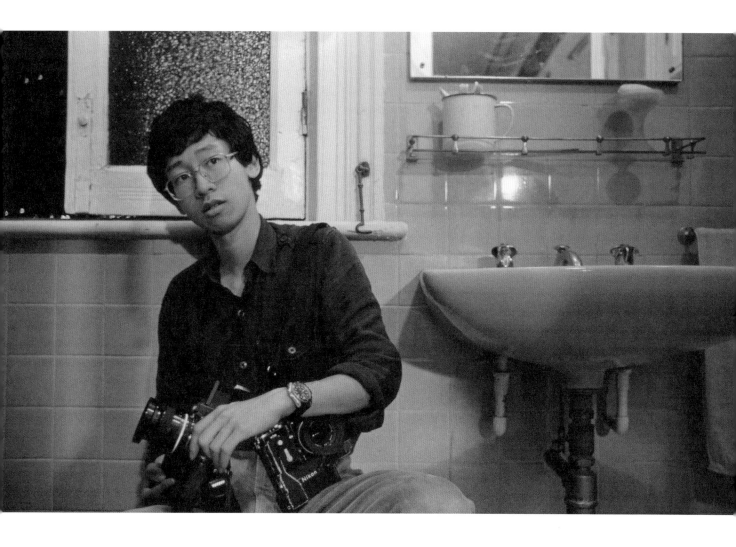

「黑白並非無色，是層次豐富的灰，也是最為純粹的光與形的
展現。黑白是光影的形狀，彩色則是光形的顏色。」

<p style="text-align:right">——摘自展覽「光 形—1970 年後黑白電影美學」序言，2018 年</p>

# 鍾有添

劇照攝影師 | 美術指導

*Henry Chung*
**Art Director, Still Photographer**

Henry 這年青人，當年只見他在新藝城始創行的辦公室範圍晃來晃去，知道他是新入行的年青人，沒加注意，因為那時期電影業興旺，想入行的青年多的是，看你有沒有能耐，看你可以逗留多久了。Henry 原來是飛機發燒友，對機械特別有興趣，因此，就憑他那方面的豐富知識，鞏固了在電影圈的地位。他證明他有能耐在電影圈立足至今，成為電影攝影師。說到 3D 拍攝，必會想到 Henry Chung 鍾有添！

「我認為人人都可以接受熬練，視乎自己對電影有多少熱誠，最重要有熱誠，熱誠等於執着，只要有熱誠，便會執着，會執着才會成功。」

<div align="right">

——摘自香港電台紀錄片《香港影武者》，2009 年

</div>

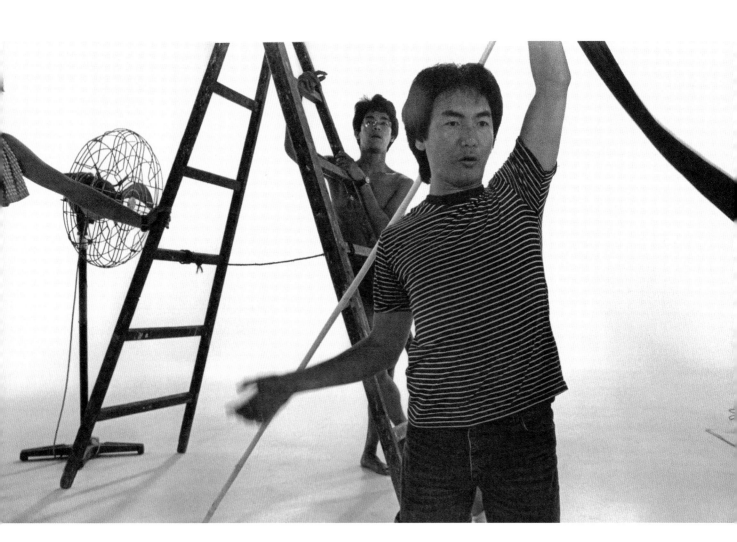

# 元奎

導演
武術指導

*Yuen Kuei*
**Director, Martial Arts Instructor**

1982 年徐克開拍野心之作《新蜀山劍俠》，既是武俠片，武術指導就相當重要。其實當時電影圈並不大，人材就現成那班，是要借要搶的。元奎能夠成為《新蜀山劍俠》的武指，想徐克經已下了一番功夫。

元奎是一個溫和的武夫。那次到嘉禾片場看到他在準備拍攝一場翁倩玉吊威也的戲，氣氛十分緊張。當然，翁倩玉是國際大明星，總不能將她折騰。看到元奎和他的手足齊心合力，奮不顧身，目的只有一個：就是完美的效果。華麗的背後，往往是不少人的血汗造就。

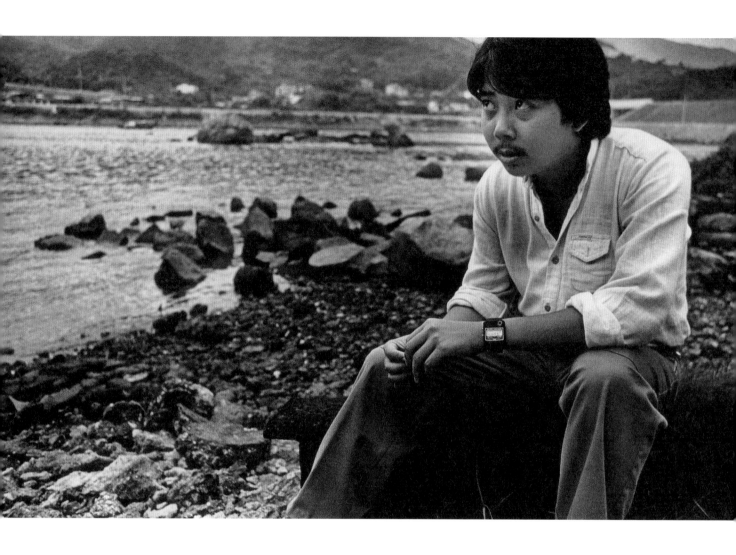

「我們要一部，真真正正以一般年青人作為對象，能引起年青
人共鳴的影片。」

——摘自《電影雙周刊》第 33 期，1980 年

# 文雋

影評人 ｜ 編劇 ｜ 導演 ｜ 監製

*Manfred Wong*
**Executive Producer, Director,
Scriptwriter, Film Critic**

認識文雋是因為他寫影評，當時他是個喜歡電影的文青（那年代未流行這稱謂）。後來進入電影界發展，首先是編劇。文雋轉數快，能言善道，很適合那時因為編劇人材短缺，又要有好劇本，唯有集體創作的模式。那時流行一大班人開會，度劇本，對於一個新入行的年輕人是很好的磨練和學習。文雋就在這樣的環境茁壯起來的。

「從第一部電影開始，劇本費一部比一部高，最近的一年穩定
了下來，太高了怕沒人找。」

——摘自《電影雙周刊》第 75 期，1981 年

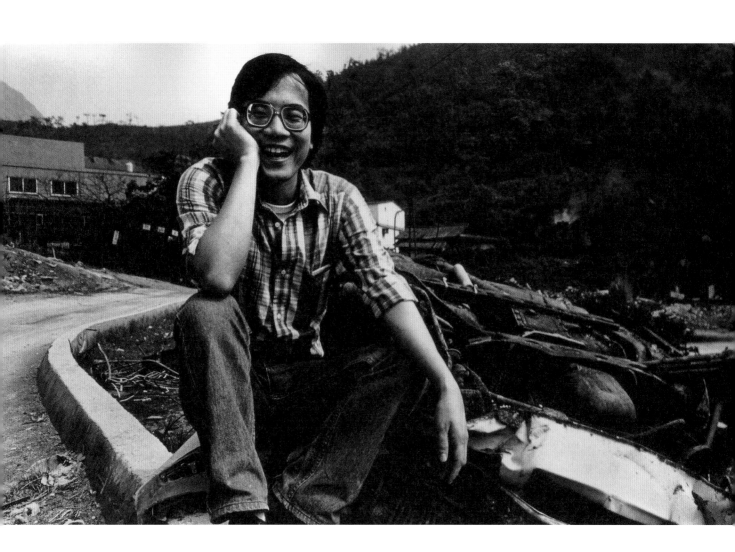

# 司徒卓漢

編
劇

*Szeto Cheuk-hon*
**Scriptwriter**

司徒，我們叫他的暱稱。他是徐克《第一類型危險》的編劇，隨而成為徐克身邊的紅人，見到亞徐多數見到他。他轉數快，風趣抵死，平易近人，八面玲瓏，十分受歡迎。他經常「跟場」，在拍攝現場準備導演臨時改劇本，所以他與工作人員熟絡，總見他帶着笑容穿梭片場，輕輕鬆鬆，悠然自得，毫不像責任沉重的編劇，在他身上見不到壓力，這並不簡單，因為當時電影蓬勃，編劇稀罕，稍為有成便會成為爭奪對象和壓榨目標，一個編劇要承擔的壓力非常非常的重，難得司徒一笑卸千斤，高人！

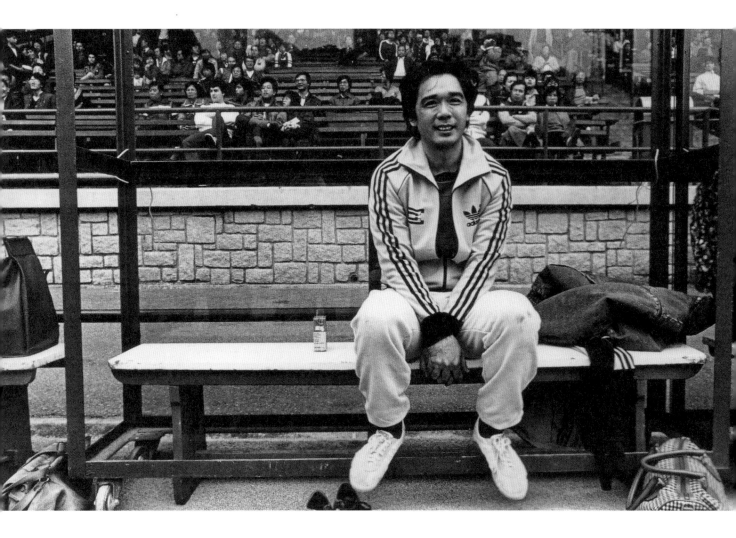

「如果導演不在，我便要自己猜想怎樣剪才好，有時如果導演
拍兩三個鏡頭都是 master shot，個個 shot 都一樣，導演不
在時，我甚至幫他們分鏡頭。」

——摘自《電影雙周刊》第 154 期，1985 年

# 周國忠

剪接師

*Chow Kowk Chung*
**Editor**

周國忠，好好先生一名，總是和顏悅色，其實當時身處火紅的新藝城，製作多，導演多，監製多，個個都對他催逼，他還是帶着笑容完成工作。記得那時一部新片上映，先是午夜場，是那時很時尚的城市節目。觀眾興奮來湊熱鬧，製作人就膽戰心驚等成績表，即觀眾的反應。半夜完場，若觀眾反應好，即票房有保證，會賺錢，監製、導演便會拉大隊去宵夜。相反，觀眾反應不大理想，完場後立刻開會搶救。這時周國忠便最重要，要漏夜遵照監製、導演的要求再進行剪接，時間緊逼，緊張刺激，那份驚人的壓力並沒趕走周國忠的笑臉，他總是氣定神閒。1981 年他帶着笑捧了台灣金馬獎的最佳剪接獎。

這張照片是他被拉去做臨時演員，在球場進行拍攝，他在等候時的模樣，永遠笑容可掬。

「我喜歡涉獵多些範疇，做得多，就學得多，有錢賺，又有東
西學，為何不做？」

——摘自《電影雙周刊》第 170 期，1985 年

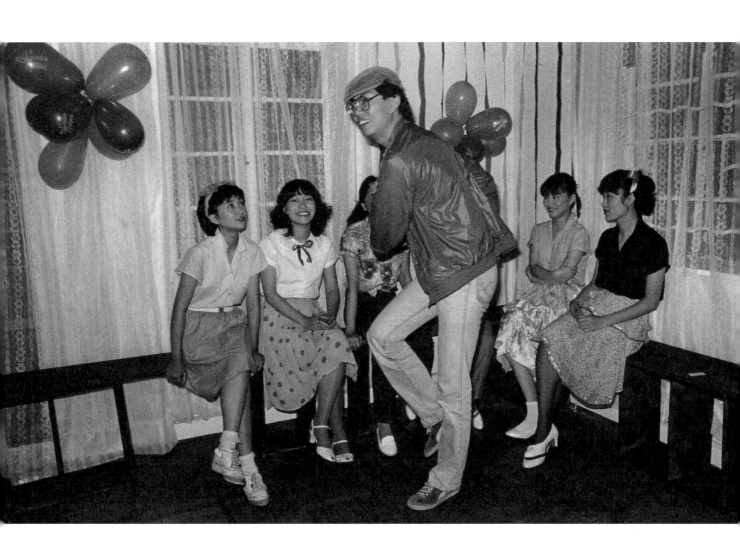

# 胡大為

演員 | 剪接師 | 導演

David Wu
**Director, Editor, Actor**

大為是典型的香港仔，他是一個自學成功的例子。中學畢業，因喜歡電影，便去邵氏片場工作學習。他那一身武功，包括剪接、導演、編劇、配樂、演出……就靠那股熱誠去做去學去吸收去磨練而得。他在圈內出名樣樣都得，所以在新藝城見到他「左右逢迎」，那個叫他開會度劇本，他總笑着答應；這邊叫他去剪接房看看，他又笑着跑去；那處叫他埋位客串一角色，他會笑着出現，永不回絕。在緊張的工作環境遇上他，真叫人輕鬆愉快。當時新藝城如火如荼，製作很多，眼見大為被幾個導演同時催逼，他仍可應付裕餘，談笑風生。

他就是跳脫活潑，頭腦靈活，所以他點子多，說話多，加上笑容多，在求索特別多的電影圈，他大受歡迎。

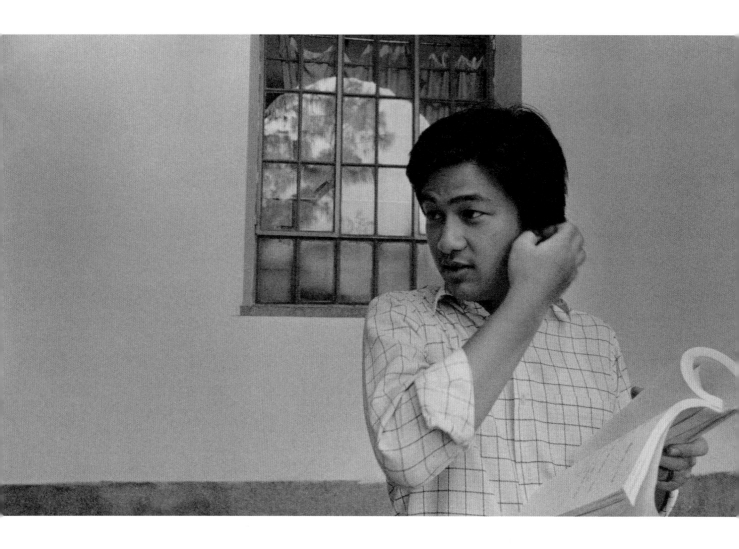

「新藝城可說是我拍商業電影的少林寺,他們教曉我一件事,
就是甚麼理論都是假的,最基本的是,你一定要和群眾生活
得緊密。」

——摘自《電影雙周刊》第 186 期,1986 年

　　　　　　　　　　　　　　　　　　　　　　　　　　　　　　|攝於 1982|

# 高志森

編劇 | 導演

*Clifton Ko*
**Director, Scriptwriter**

高志森，當時是個小伙子，在新藝城三大巨頭麥嘉、石天和黃百鳴前，他的青春顯得特別耀眼。在始創行的新藝城總見到他歡天喜地的伴隨着黃百鳴走入「奮鬥房」度劇本去。這二十剛出頭的小伙子，年紀輕輕，但地位不低，高人一等，氣場嚇人！他果然大器有成，在電影界創下過人成績。

「雖然做配樂有點像應召，無論好片壞片都要做。有些片真的差勁得很，但想到音樂可以補救部分缺點，我便沒有埋怨。」

——摘自《電影雙周刊》第 83 期，1982 年

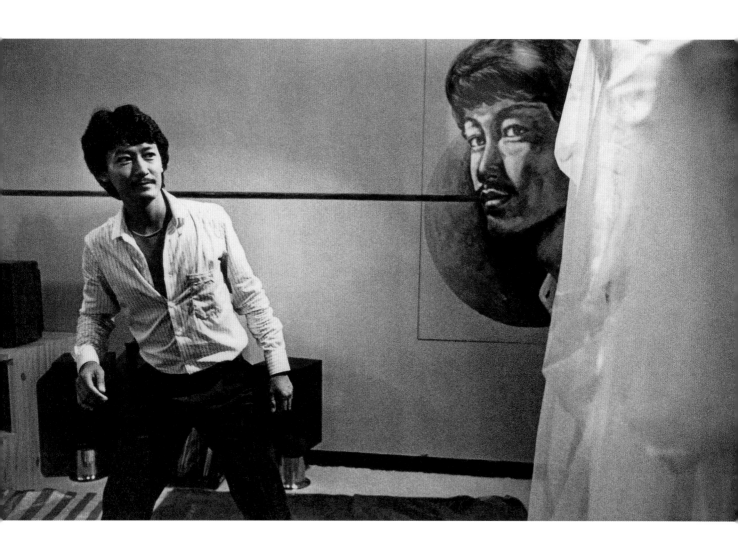

# 陳勳奇

演員 | 配樂 | 導演 | 監製

*Frankie Chan*

**Executive Producer, Director, Music Editor, Actor**

陳勳奇是做電影配樂的，行內為人推讚。他不單懂得用音樂去配合導演的創作，他還精習武術，可以擔當動作指導和動作演員。那時大家叫他 Frankie，他一身洋氣，就是跟大伙兒有些不同，比較西化。他 15 歲便學習電影配樂，皆因十分喜歡電影。早期 12 年間已完成三百多部電影配樂，驕人的紀錄證明了他的才華、效率和勤奮。除了配樂，他還是動作指導和動作演員，所以他比較講究打扮和造型，我知道他特別喜歡自己，但卻不知他自覺還是不自覺。

當時是他在拍第一部電影《佳人有約》，當然是自導自演，看！連佈景也有他的巨型畫像，我像找到證據一樣，拍下鐵證。

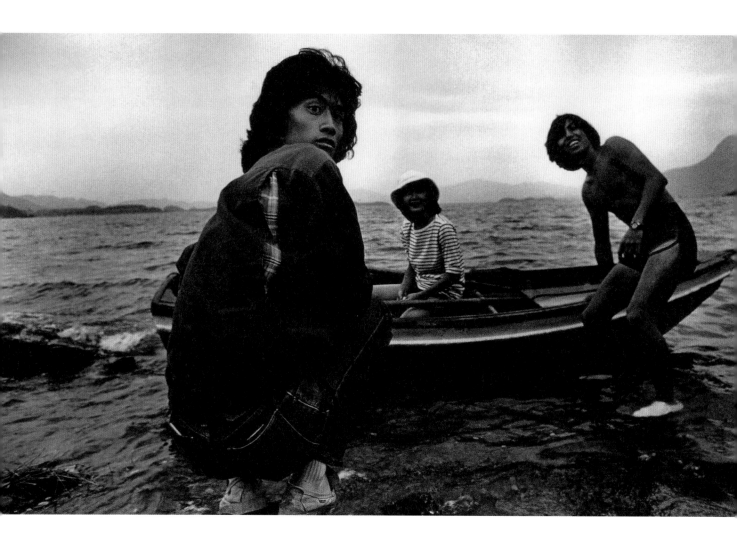

「我知道自己最大的弱點是怕拿起本書，很懶，但優點是喜歡
大量看各樣的影片。」

——摘自《電影雙周刊》第 100 期，1982 年

# 麥當傑

導
演

*Michael Mak*
**Director**

眾人叫他傑仔，因為他很年輕，又可能因為他是麥當雄的弟弟。他在五台山開始銀色之夢，幹勁衝勁不亞於其兄麥當雄，兩人分別在不同的電視台發揮其長，成為一時五台山佳話。1981 年傑仔終於成為電影導演，拍第一部電影《俏皮學生妹》。年青導演拍青春片，完美的商業包裝。

「電影市場是輪流轉的，但我覺得喜劇是歷久不衰的，香港人
生活太緊張了。需要喜劇來娛樂、鬆弛。」

——摘自《電影雙周刊》暑假特別號，1981 年

# 黃百鳴

演員 | 編劇 | 監製

*Raymond Wong*
**Executive Producer, Scriptwriter, Actor**

在旺角始創行新藝城，眾人稱他「百鳴」或「黃老板」，因人而異。這位新藝城巨頭平易近人，總是笑臉迎人，由於他是編劇，自然有「橋王」的模樣，身邊總有一大伙年青人，都是一班想投入電影界的年青編劇，八十年代香港仍然渴求編劇，有求自然百應。黃老板的成功當然成為他們的希望！而黃老板那時卻竭力去達成他的希望──更佳的票房紀錄，作品更成功，新藝城更顯赫！這幅相就是在新藝城他的辦公室拍得的，在這新興的電影王國內，黃老板躊躇滿志，壯志滿懷。

「作為一個武術指導，實在沒有可能每個門派的功夫都懂，如果在拍攝到某個門派的功夫時，能夠邀請該門派的師傅作為顧問示範功夫，我們能夠觸類旁通，當然是更好啦！」

——摘自《電影雙周刊》第 40 期，1980 年

# 程小東

*Ching Siu Tung*
**Director, Martial Arts Instructor**

導演 ｜ 武術指導

在片場長大的小東，很自然留在片場發展，成了武術指導。當年麗的電視千帆並舉，以武俠劇對撼無綫電視，出色的武打增加收視，贏得口碑，令人注意到當武術指導的小東，他設計的武打對招有新意，讓人大開眼界。

小東有自信，有主意，還有創意，他會默默構想，然後狠狠實踐。他雖然沒有受過美藝訓練，但他很愛美，喜歡美麗的東西，有不錯的品味，他這天賦推使他對美的追求。演員、電影畫面、攝影、美術指導都成為他實踐視覺美的元素，他創造了武俠電影的新潮流。

「我相信每個人的生活皆有軌跡，很多東西是輪不到你選擇
的，你只是跟着軌跡行。」

——摘自《電影雙周刊》第 54 期，1981 年

# 楚原

演員 | 導演

*Chu Yuan*
**Director, Actor**

楚大導,當時在邵氏影城的地位很高,是一線導演。你會看到他疾步縱橫影城的窄巷。他行路很快,拿不準他是躁急還是講求效率;他說話聲音很大,拿不準他是天生還是要振威勢。但我敢肯定的是他思想很敏捷,反應很快準,所以他可以拍出七十多部多類型的電影。他跨越半世紀的電影工業,闖過粵語片的高低潮,創下最高的票房紀錄,他「不因碌碌無能而悔恨,不為虛度年華而羞恥,可以驕傲的跟自己說一句:無負此生。」(節錄 2018 年第 37 屆香港電影金像獎獲頒終身成就獎時的感言)

楚大導,為您鼓掌!

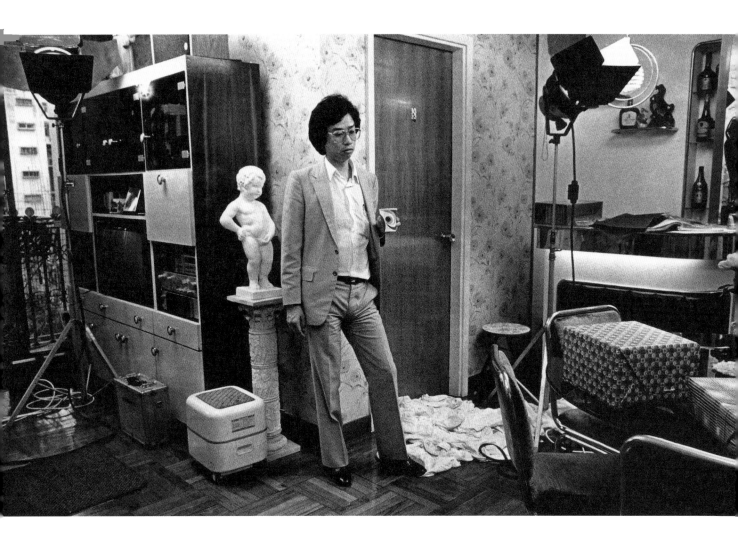

「將民生事情套入歌詞，是我獨樹一幟的，碰巧遇上許冠傑也是走這路線，就產生了很多火花，使那批歌可以在市場公認入世，只是我還有個使命感，就是不可以教壞青少年。」

——摘自「Yahoo」專訪，2014 年

# 黎彼得

演員 | 填詞人

*Peter Lai*
**Lyricist, Actor**

黎彼得，是小人物大事業的典型例子。他貧苦出身，未受過高等教育，卻成為七十年代三大填詞人之一，音樂界紅人，社會地位大大提升，羨煞旁人！他貌似小人物，卻與天皇巨星齊心合力創造成功，歡天喜地享受成果！七十年代，黎彼得這個名字響噹噹，算是一個令人仰望的成功人物，他不再是小人物了！可是他享受做小人物，他可以活出真我，保持自己鬼馬市井的作風，他就讓小人物的形象在銀幕和螢屏繼續精彩！那是他真實的人生，他早已明白：命裏有時終須有，命裏無時莫強求！甚麼也一笑置之！所以我們時常見到的都是帶笑的黎彼得！

「我以前對導演最大的報復就是把原著劇本出版，可是我想來
想去，我沒有覺得有一個劇本可以出版的，因為不夠好。」

——摘自《電影雙周刊》第 57 期，1981 年

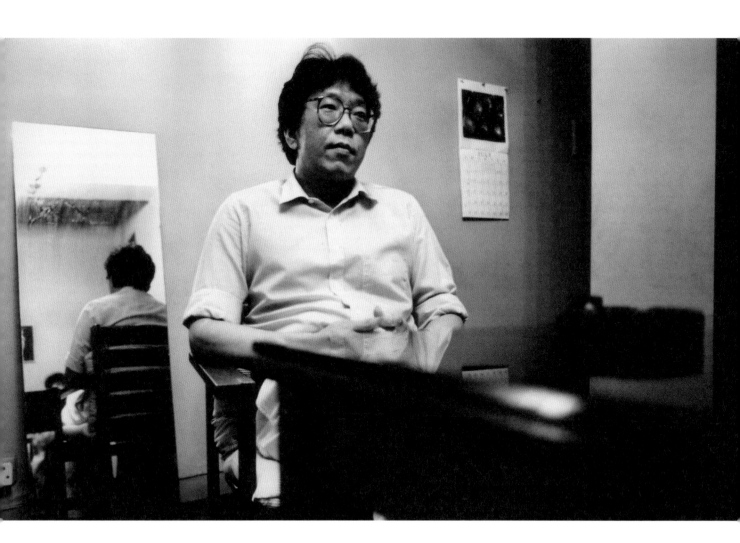

# 邱剛健

編劇 | 導演

*Chiu Kang Chien*
**Director, Scriptwriter**

邱剛健，來自台灣的編劇，默默在邵氏電影公司替張徹、楚原等大導演寫劇本。邱剛健總帶一份厚重，內裏有他要做導演的野心，創作的衝動，美感的追求，文學的熱愛，哲學的探尋……1966 至 1973 年間在邵氏時期的編劇作品，不難發現他那份文化人的執着和傲慢。

自從他替許鞍華的《胡越的故事》擔任劇本顧問之後，立刻成為邵氏以外的電影製作人搶奪的編劇，可惜他是慢工出細活，你急他不急，把不少電影製作人和導演氣煞，1982 年是他最輝煌的一年，他交出許鞍華的《投奔怒海》、于仁泰的《巡城馬》和方令正的《殺出西營盤》，光芒四射，我就在他未取得 1983 年香港電影金像獎「最佳編劇獎」前拍下這張照片。

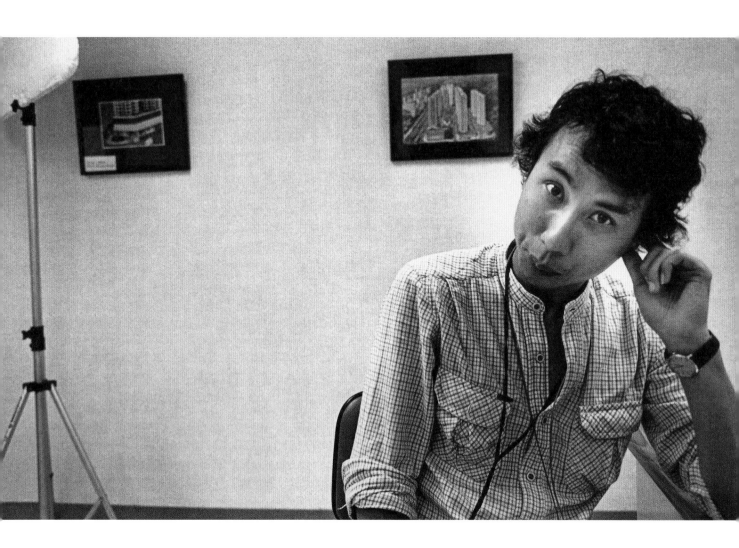

# 林亞杜

攝影師

*Abdul Mohamed Rumjahn*
**Cameraman**

亞杜，風趣生鬼，表情豐富，動作多多，他常常把難受苦悶的片場變得輕鬆愉快。圈外人是不會知片場惡劣的真實環境，空氣混濁，悶熱酷熱，昏暗骯髒，加上工作並不輕易，大家都在活受罪。在這樣的環境氣氛，大家心情都不會好。亞杜的攪笑抵死，就像冷氣冰水，令人舒暢。可是，亞杜見導演到場，便立刻變臉，換上認真嚴肅的面孔，是一個靈活的人！在攝影機前，他駕輕就熟，應付難題、壓力，他像毫不吃力，來一招四両撥千斤，他又過關。哈哈！

「目前編劇最需要做的是⋯⋯堅強些啦，不要妥協得太厲害。
當然這講容易，做卻難。」

　　　　　　　　　　　　　——摘自《電影雙周刊》第 75 期，1981 年

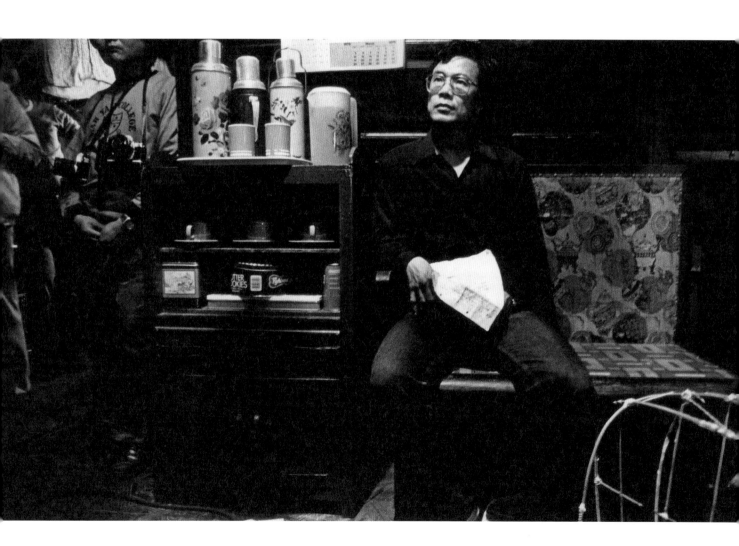

# 金炳興

影評人 | 編劇 | 導演

*Kam Ping Hing*
**Director, Scriptwriter, Film Critic**

金爺,是影藝文化界對他的尊稱。金爺早在六十年代的香港文化圈便擔當領頭人之一。當時我們較年輕一輩大都是《中國學生周報》的忠實讀者,對一個留學意大利,讀電影理論的金炳興,自然又尊敬又羨慕。我也是因為金爺對電影的熱誠而加入火鳥電影會,從此便與電影結下不解緣。在此要向金爺再表謝意。

金爺曾自嘲是「一片導演」,因為熱愛電影的人總有執導演筒的渴求,金爺自然不例外,在電視台當了多年編劇、編審,又參與多部電影的編劇後,1983 年金爺終於等到機會來臨,他替邵氏拍一部時裝片《我為你狂》。我到邵氏片場探班,這幀照片就是那次拍的。此後,他再沒有執導了!所以成為「一片導演」。雖然金爺沒有給我們帶來很多影像,但他在香港電影文化投下不少種子,功不可沒呢!

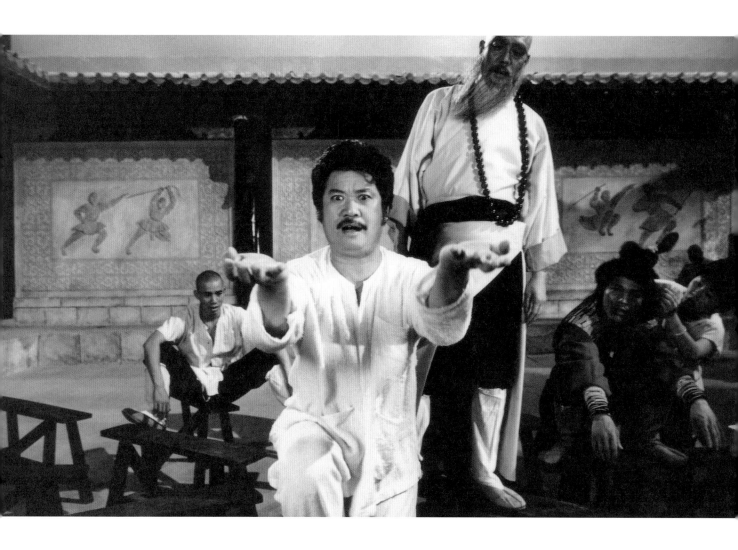

「自己二十多年在電影界工作，終於拍了一部電影出來，而不
被人罵，我已相當滿意。」

<p style="text-align: right">——摘自《電影雙周刊》第 107 期，1982 年</p>

# 唐佳

武術指導｜導演

*Tang Chia*

**Director, Martial Arts Instructor**

在邵氏片場，我們都必恭必敬的叫他「唐師傅」，地位超然。當然，六、七十年代，在那個武俠片叫好又叫座的輝煌時代，武術指導等於一部武俠片的主帥，成敗就靠他一人，自然氣勢凌人。但唐師傅總是謙恭低調，和顏悅色，靜坐一旁，不認識的會以為這個老實人，好好先生是等埋位的臨時演員。他太和善了！不似應該威武雄壯的武夫，於是我等……英雄出手，顯露威風！

「當導演是我最嚮往和最有信心能做得越來越好的工作。這個崗位精彩的地方在於它差不多包括大部分藝術在內，所以它的創作吸引力可以說是無休止的，加上永遠都有進步的空間，肯定是演藝創作人的最大挑戰和終極目標。」

——摘自《香港電影導演大全 1979 — 2013》，2014 年

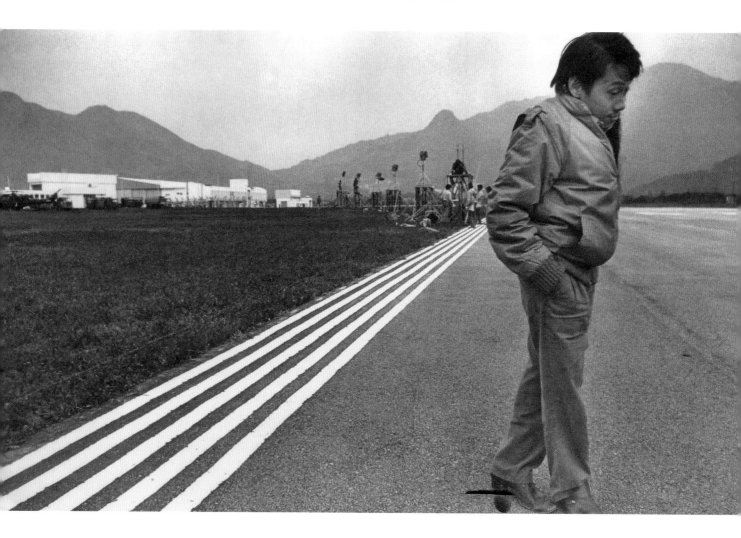

攝於 1983

# 泰迪羅賓 （關維鵬）

歌手 ｜ 演員 ｜ 作曲家 ｜ 導演 ｜ 監製

*Teddy Robin*
**Executive Producer, Director,
Composer, Actor, Singer**

Teddy，我六、七十年代經已在香港大會堂現場拍攝他精彩的樂隊表演，也曾應邀替他做過專訪⋯⋯到八十年代，在新藝城見他積極參與電影製作，由於他的超然地位──樂壇經典人物，所以備受尊重，他從一個音樂人轉為一個電影人，由度劇本到監製，由幕後到幕前，他遊走不同的崗位，樂此不疲，直到現今，他仍不斷參與一些電影製作，精神可嘉！

他是一個成功的音樂人，一個成功的電影人，一個成功的演員，他是我們香港的驕傲！

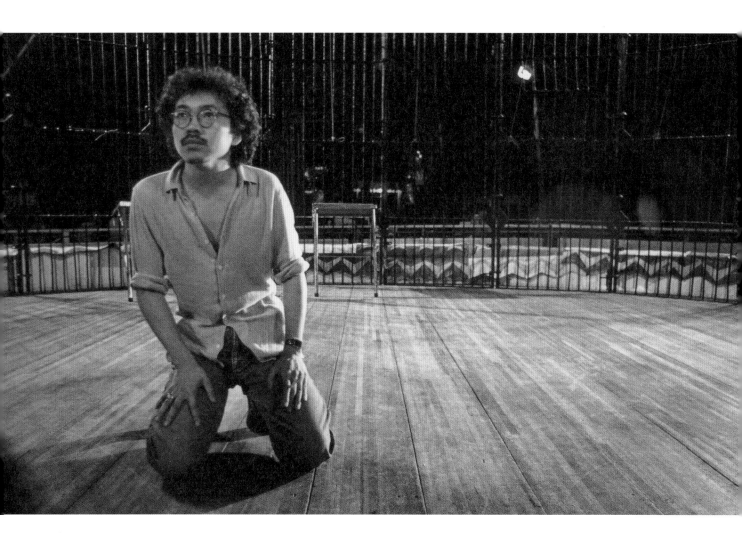

# 曹建南

*Dick Cho*
**Assistant Director**

亞 Dick 在一大班年青的電影工作人員中，憑特有的髮型和鬍子突顯。當時他在新藝城風風火火，作為一個副導演，若跟着一個大導演或大製作，自然氣場擴大，號令逼人。他表現愈得意，就證明他的能幹，因他的導演信任他。亞 Dick 很明顯是導演喜歡的副導演，他的氣場告訴你。

「觀眾在戲院坐下，便會全副精神投入電影所建立的世界，進入另一種境界，如果他們不投入，就可能是我的失敗。」

——摘自《電影雙周刊》第 123 期，1983 年

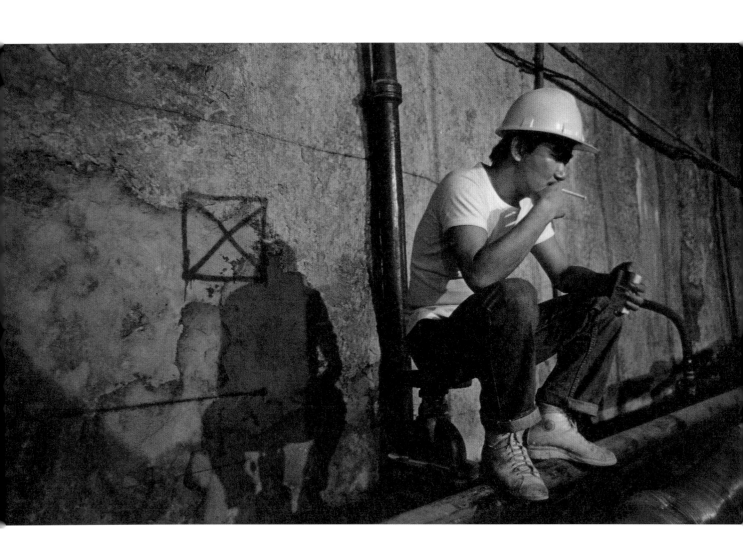

# 黃志強

導｜演

*Kirk Wong*
**Director**

亞 Kirk 是一個十分有性格的人，他外貌惡形惡相的，很配合他那強烈的性格，卻令他成為「娛樂圈 13 惡人」之一。事實亞 Kirk 只是虛有其表，裝腔作勢，以至引來「禽獸導演」之稱號，他深思慎言，態度認真，很少粗腔大聲，認識他時，他已完成第一部電影《舞廳》，取得稱譽，他被認為開創了新浪潮黑社會電影，可以想像他當時承擔的壓力。就在此時，他要開拍第二部電影《打擂台》，作為一個新晉導演，怎不緊張？

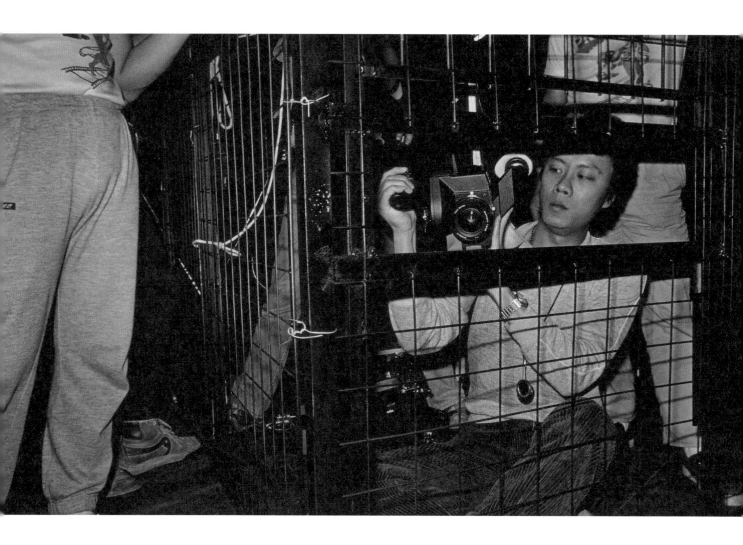

「對於一名攝影師來說,首要問題便是怎樣與導演配合,遇到
困難時怎樣隨機應變以及臨場實踐。」

——摘自《電影雙周刊》第 143 期,1984 年

# 黃岳泰

攝影師

*Wong Ngok Tai*
**Cameraman**

從小由電影孕育成長的黃岳泰，深懂電影這門藝術的內裏，所以他對電影攝影有強烈的創意，自我的執意，但他也會做到專業的均衡拍攝，不會堅持表現自己的個人風格和形式，因為他早就知道電影是合作的成品，他會尊重導演、劇本和角色，他深明互相溝通的重要。這樣，泰哥便奠下他在電影工業的地位，拍了百多部電影，取得 19 個最佳攝影獎。1983 年，泰哥成為當紅攝影師，接拍一部接一部，難得這位藝高人膽大的泰哥親自托機，追求攝影效果的熱誠可見，精神可嘉。

「諗諗佢……」

——摘自每當有人向黃炳耀追橋追劇時的口頭禪

# 黃炳耀

編
劇

*Wong Ping Yiu*
**Scriptwriter**

黃炳耀這個名字，只剩下一個名字，是那麼輕，那麼薄⋯⋯他，黃炳耀，不呀，他是個重量級人物，有相當的份量和重量的，他很重，若加上他雄渾的聲音，洪亮的笑聲，便更「重」！

Barry 風趣幽默，妙語如珠，輕鬆怡然，身為編劇，壓力千斤，他也泰然自若。 八十年代初，正是嘉禾要迎戰新藝城冒起的緊張時期，身為嘉禾的大將，洪金寶自然奮勇上陣，作為洪金寶的御用編劇，自然要全力以赴，甚至親上戰場助戰。事實當時電影界十分興旺，多製作，缺人才，競爭又明顯又激烈，對編劇的要求又十分高，導演往往在拍攝途中有新念頭，便要編劇即時加工修改，Barry 在這樣大的壓力下，仍可笑嘻嘻，惡劣的環境，嚇人的氣氛不影響他的節奏和思路，不阻礙他的靈感。

「有一點大家往往會忽略：香港只得數百萬人口，如果單靠本
地票房，如何能躋身時稱全球第三大電影業的地位呢？其實
每一套電影都需要靠賣埠，亦即海外票房來賺錢。」

——摘自《映畫手民》訪問，2016 年

# 馮永

策劃 | 製片

*Fung Wing*
**Producer, Production Designer**

馮永，當時電影圈內難得的斯文，他像高級行政官，又似中學校長，看樣子他就不該
屬於那個圈子。連他的品性也不適合！他溫厚平和，彬彬有禮，和顏悅色，和電影圈
經常的暴躁、躁急、紛亂、壓迫的氣氛很不協調。想不到他偏偏起了很大的作用，由
他來和緩驚濤駭浪，由他來解決棘手難題，由他對付兇神惡煞。馮永就是一個可信賴
的伙伴。身為製片，看他在開工拜祭的認真，就知他是個「好榜樣」。

電影人 The Film Makers                                                                    2 3 5

「目前的年青導演，大部分來自電視編導，他們都經歷過有關電影與電視的學校課程。有理論基礎，而我只是從工作實踐中學習，一點一滴的累積起電影製作的經驗，他們是屬學院派，而我只能算是穿紅褲子出身的人」

——摘自《工商晚報》，1980 年

# 蕭榮

導｜演

*Stanley Siu*
**Director**

蕭榮個子不高，羞怯內向，總想不到他可以拍出一連串震懾驚嚇的警匪動作片！行入片場，若不早已認識，誰也估不到他就是導演！

自 1970 年開始做副導演，至 1977 年遇上鄧光榮，他們一導一演，成功推出《家法》、《隻手遮天》、《無毒不丈夫》、《知法犯法》、《血洗唐人街》，開創了警匪片這種新類型電影。

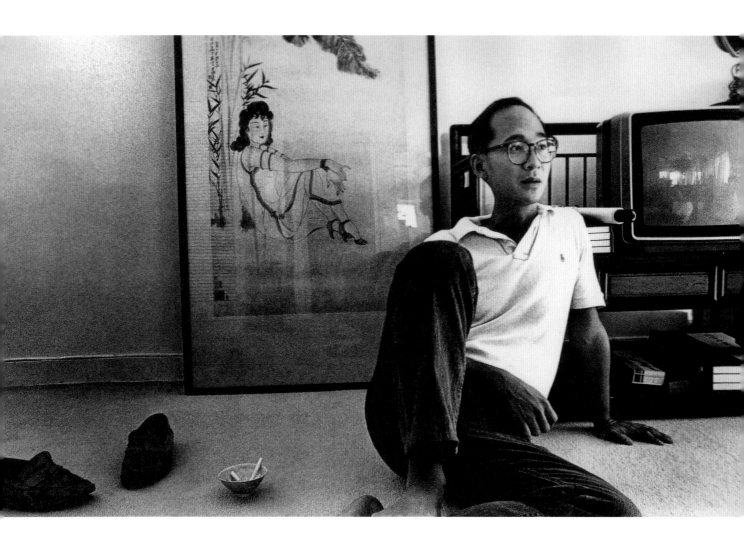

「唯美？很難定義。不一定畫面美，演員美便是唯美，有時自
然氣色表現出來便可以美。把一個人的性格美好的一面表現
出來便是美。」

——摘自《電影雙周刊》第 147 期，1984 年

# 楊凡

攝影師 | 導演

*Yonfan*
**Director, Photographer**

楊凡，這位「Beautiful People」，當年早已春風得意滿香江，瀟灑遊走於藝術圈、文化界、名氣群。那個圈子都接受他，喜歡他。楊凡愛美，喜歡美麗的人，美麗的東西，美麗的視覺藝術，他是出名唯美的。他的作品亦以唯美留名。

優雅俊秀的他，天生就是天之驕子，所有成功都好像唾手可得，所以總是和顏悅色，輕鬆愉快，我從未見他急躁發怒。怪不得有人說他是「花中行樂月中眠」，他就是給人這樣的感覺。想當年，愛美的他，腳穿白波鞋，身着白 T 恤，肩披過膝皮草，輕盈步入大會堂的氣派，更難忘的是他酒後獻唱〈如果沒有你〉的千嬌百媚。因他是攝影家，我從未想到要拍他的，不敢。這幅相是在他家閒坐，隨意拍得，十分喜歡！

「無可否認，我喜歡開僻難搞的主題，這是我性格缺撼！正正
常常拍主流戲，過不了我那關我也不拍。」

<div align="right">——摘自《優雅生活》訪問，2019 年</div>

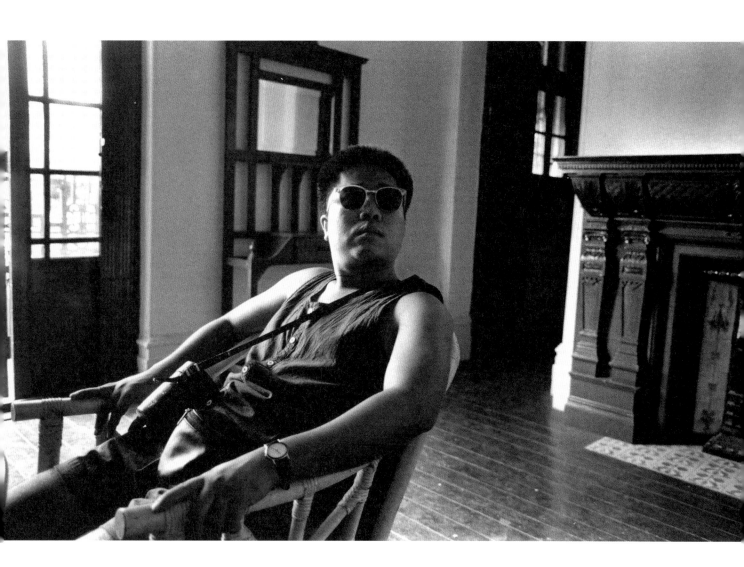

<div align="right">攝於 1985</div>

# 陳 果

製片 | 副導演

*Fruit Chan*

**Producer, Assistant Director**

80年代初，果仔在香港電影文化中心十分活躍，大伙兒都叫他果仔。他生來粗獷壯實，濃眉大眼，滿面自信，擺明是實幹派，好幫手。所以他很快被引進電影圈，開始實現做導演的基礎功夫。他滿腔熱誠做好每一個崗位；包括劇務、燈光、副導演、製片……他是多麼渴望早日能夠拍他想拍的電影，由內至外，毫不掩飾，就像是一塊燒得火紅的鐵，高溫得燙手！這位先天甚足的年輕人竟然可以燃燒至今，可敬！

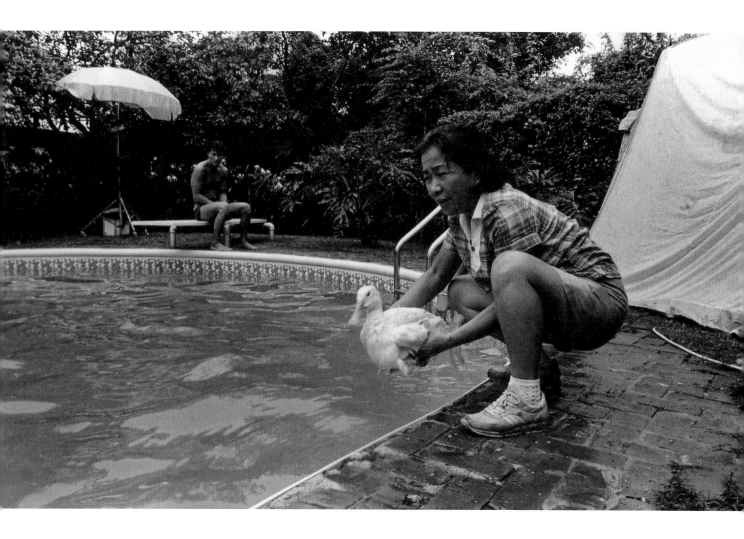

「我們不要一做完場記，兩步就立刻做副導演，這樣是學不到
東西的，你要做好你應做的責任，做好一切如道具、服裝，
所有與電影有關的事。」

——摘自「香港電影副導演會」訪問，2019 年

# 朱日紅

副導演

**Assistant Director**

朱日紅，圈中有誰夠膽直呼其名？應該不會有，個個尊稱她「八姐」。這江湖地位是因為八姐有一個大導演的哥哥珠璣，珠璣給予她機會從場記做起，掌握了製作的流程；另一原因是她幕前演出，與眾演員建立了親密的關係，成為「九大姐」之一，與八位當時走紅的二幫花旦結義；最主要的原因是八姐工作非常認真，成為導演可倚仗的左右手。當她放棄幕前演出，集中精神做幕後工作，便成為行內的「場記王」。挾持十幾年的場記經驗，她成為了副導演，成為眾導演爭奪的副導，特別新入行的導演都需要八姐的扶持。因此，八姐在差不多全男班的片場發施號令，霸氣逼人，個個壯漢俯首聽命，唯唯諾諾，畫面惹笑。相信片場沒有幾個沒有被她罵過的，很多人怕她，那時我都怕她。這位嫁了給電影的惡人，就因她工作的認真投入，於 1990 年獲香港電影金像獎的「專業精神獎」，實至名歸。

「導演最大的困難，是怎樣將個人的心思用另一些形式表達時亦不會拍出令自己內疚的東西。」

——摘自《電影雙周刊》第 140 期，1984 年

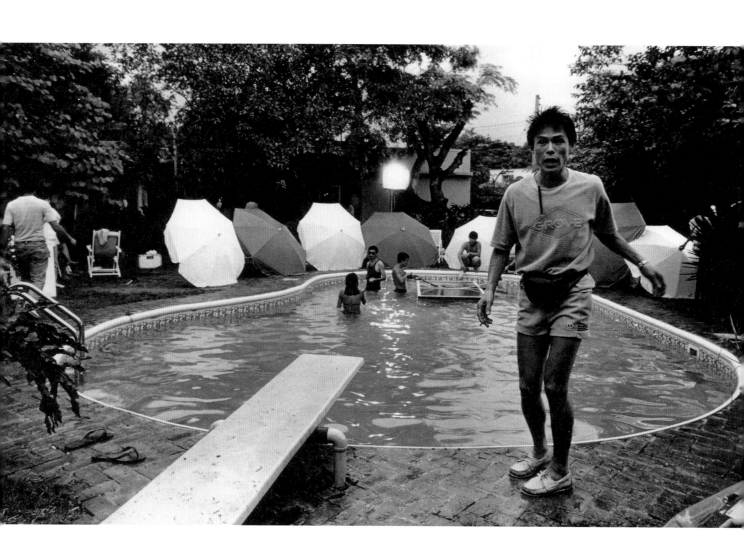

# 林嶺東

導
演

**Director**

無綫藝員訓練班出身的林嶺東，若不是王天林賞識，他的命運會如何？不會知，只知他在電視台開啟了第一步，幕後的工作讓他學習了拍攝和製作。充滿熱誠的亞東當上編導後，很快便取得過人成績！在五台山以急躁火爆出名。他性格剛烈爽直，說話直接凌厲，典型的「風雲人物」，就是他天生的特質才會拍出那些「風雲電影」！

亞東隨着一批又一批的電視編導轉戰電影圈，加入了新藝城，本來經已鬧哄哄的新藝城更添熱鬧。當時的新藝城真是人聲鼎沸，一片昌榮。亞東的投入和狂熱，與當時新藝城的亢奮互燃互長，相得益彰。這張照片是那天他來拍攝徐克那部《打工皇帝》的宣傳短片，那時他正籌拍《愛神一號》。

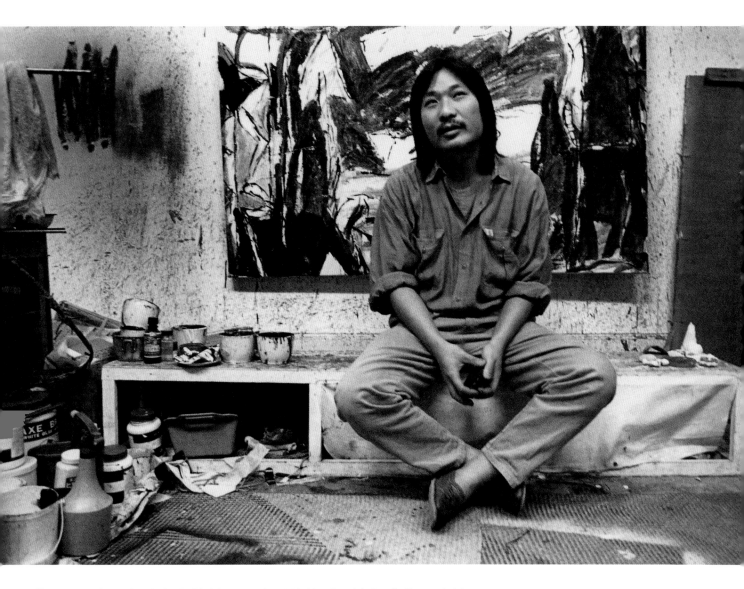

「每一個崗位有他本身的尊嚴，我既然接受了這個崗位，我就
不想渾渾噩噩地做。」

——摘自《電影雙周刊》第 158 期，1985 年

# 黃仁逵

美術指導

*Wong Yan Kwai*
**Art Director**

亞鬼，認識他的都叫他亞鬼，都不敢稱他藝術家。哈哈！這隻「鬼」其實是一個熱心熱血的人！他固執地忠於自我，我行我素，百毒不侵。他畫畫、玩音樂、攝影、寫文章，樣樣了得，是切切實實一個藝術家，但他卻強暴地拒絕這稱謂，誰也惹不起他，唯有屈服，不敢當他是藝術家。

私下和他傾談，他會直話直說，毫不吝嗇談論藝術，以他的強烈、執着的性格，竟然可以在電影圈做美術指導，真的意外，他完成三十多部電影呢！

編後語

今天，香港影圈愈見艱難，《電影人》的重印，既是回憶和致敬，也是教大家重新認識前人走過的路，近距離的攝影、瞬間的心情、沒有修飾的環境，翻過本書，你會知道他們也是一步一步走過來的，此時彼刻，沒有兩樣。

×　　　　　×　　　　　×

那時的「當下」，成了今天的永恆，當下，不只是那一刻的環境、氣氛與心情，還有身份，因此本書以拍攝相中人時的職位作註腳，這個曾經停留過的階段，永恆地成為每個電影人生命中的一部分；本書同時按着攝影的年份、電影人的名字筆劃排序，我們也嘗試在不同的媒體中找到他們說過的片言隻語，好讓不同身份、不同崗位的電影人，都能跟讀者說句話。

感謝作者盧玉瑩老師應本社提議，寫下對相中人的感受，使讀者從字裏行間更立體地認識每個電影人，以至每張相片的故事。

盧玉瑩
攝影・文

責任編輯　　林嘉洋
裝幀設計　　明　志
排　　版　　明　志
印　　務　　劉漢舉

出　　版　　**非凡出版**
　　　　　　香港北角英皇道 499 號北角工業大廈 1 樓 B
　　　　　　電話：(852) 2137 2338
　　　　　　傳真：(852) 2713 8202
　　　　　　電子郵件：info@chunghwabook.com.hk
　　　　　　網址：http://www.chunghwabook.com.hk

發　　行　　**香港聯合書刊物流有限公司**
　　　　　　香港新界荃灣德士古道 220 至 248 號
　　　　　　荃灣工業中心 16 樓
　　　　　　電話：(852) 2150 2100
　　　　　　傳真：(852) 2407 3062
　　　　　　電子郵件：info@suplogistics.com.hk

印　　刷　　**美雅印刷製本有限公司**
　　　　　　香港觀塘榮業街六號海濱工業大廈四樓 A 室

版　　次　　**2020 年 7 月初版**
　　　　　　**2021 年 9 月第 3 次印刷**
　　　　　　©2020 2021 非凡出版

規　　格　　**12 開（210mm x 210mm）**

I S B N　　**978-988-8675-14-2**